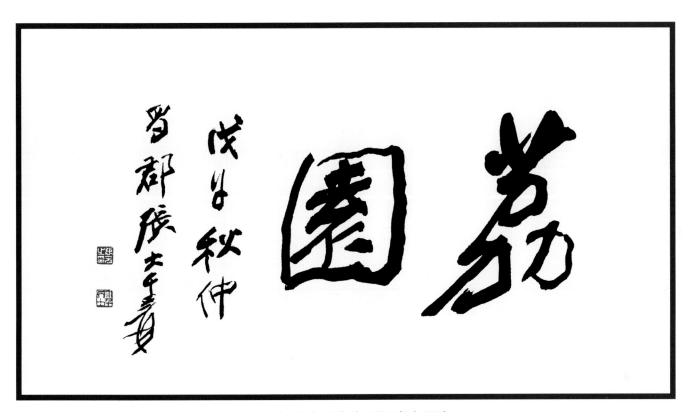

1978 年張大千先生題賜畫室墨寶

丹青不老

許楚璇創作選輯

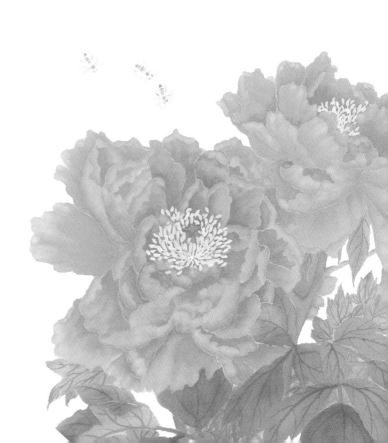

序

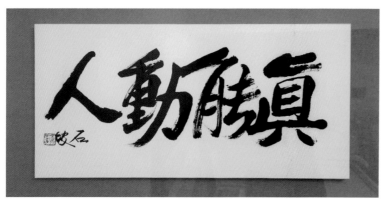

國立歷史博物館 黃光男 前館長 題賜墨寶

與黃光男館長合影

　　楚璇女棣，自幼受其尊翁許祥香老先生啟蒙，對繪畫產生濃厚興趣。1978 年張大千先生曾題賜墨寶（荔園）二字，迄今如同拱璧。1996 年（許氏三代聯展）於中正紀念堂，轟動一時，引為藝壇佳話。楚璇繪畫創作 40 餘載，師承金勤伯、喻仲林、孫雲生、陳丹誠、鍾壽仁、蘇峰男、李焜培等水墨大師，創作多元，題材廣泛，山水、人物、花鳥都有深厚基礎。

　　早年是台灣藝術大學國畫組畢業的高材生，一直孜孜不倦，努力向學，除認真教學外又於81 年以術科最高分考入國立師範大學美術系，被同學選為班長，非常尊師愛友，記得她常將同學作業收齊送至我辦公室，盡心負責。接著又繼續修完師範大學美術研究所課程，受師長們的啟發引導，創作技法上力求汲古求新。

　　楚璇努力不懈，積極參加國內外比賽展覽屢獲佳績，擔任恆毅高中美術教師，指導學生參加比賽獲獎無數，榮獲教育部十大傑出教師獎。早期從工筆至寫意到如今的膠彩創作，近期受現代藝術思潮衝擊想自我突破，將現代與傳統重新組合，將光影帶入畫中，用色典雅繽紛，予人溫馨愉悅之感。

　　藝術工作者，是心靈展現的美感，在她精選展出的作品，均是一項心性表現的符號，「在客體上呈現主體的美學中」，是令人感動的藝術家。

　　楚璇這次應邀文化大學推廣教育部大夏藝廊個展，祝她展出成功圓滿！

前國立台灣藝術大學校長　黃光男

自序

我 1947 年出生於廣東省普寧縣，兩歲時隨父母親到台灣。父親多才多藝，琴祺書畫兼攝影，樣樣精通。曾組「潮州國樂社」獲泰皇親邀於皇室演奏。攝影屢獲沙龍冠軍，刊出作品。尤擅書法國畫，我與三弟志義自幼深受父親影響，嗜愛繪畫。高中參加比賽得獎後，決心邁入藝術殿堂。考上國立藝術專科學校國畫組，後又以術科最高分考上國立師範大學美術系， 並繼續完成師範大學研究所課程。師承水墨金勤伯老師、喻仲林老師、羅芳老師、陳丹誠老師、蘇峯男老師、孫雲生老師、鍾壽仁老師、李焜培老師、膠彩張貞雯老師、廖瑞芬老師、徐子涵老師……等。任教高中美術教師及工藝教師滿 31 年，認真教學，指導學生美術與工藝多次獲全國首獎，榮獲教育部長頒發十大傑出教師獎、優良工藝教師獎、扶輪社頒發績優教師獎等。

個人參加「第 21 回全日書畫展」榮獲會頭獎；「第 22 回全日書畫展」榮獲眾議院獎；「全日展」榮獲藝術賞；「全國公教美展」優選；「全國推廣梅花運動」榮獲社會組首獎等。

退休後，全心投入藝術創作，獲聘新店圖書館美術教席、社福館教席、中央社區國畫教席、以及及荔園畫室國畫與膠彩教席等。

藝術創作之路，艱辛且漫長，付出青春與汗水，惟心中有股永不磨滅的響往。從原初的水墨及水彩，拓展至膠彩創作，默默耕耘多年，尤需跋山涉水、各處寫生，師法自然、以形寫神，從作品中表現東方藝術擅長的線條與意境；同時融入西方的當代理念與透視技法；將光影表現在作品中，孕育溫暖明亮的心正向能量。希冀以自己的畫作蘊藏的內在情感，觸動觀賞者的心靈。

最後，懷著感恩的心，感謝在天上的父母親一路栽培，以及諸多恩師前輩的指導。尤其家人與親朋好友的支持鼓勵，以及文化大學推廣教育部大夏藝廊潘主任的邀請舉行這次畫展，並給予多方協助，謹此致上謝意。祈請各界先進，不吝指教，是感！

荔園畫室 許楚珮 112.8.5

3

目錄／CONTENTS

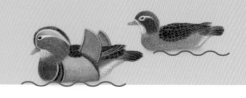

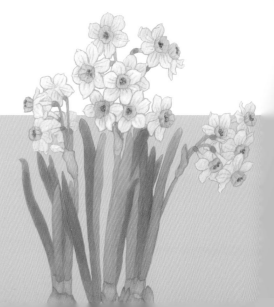

Plates |

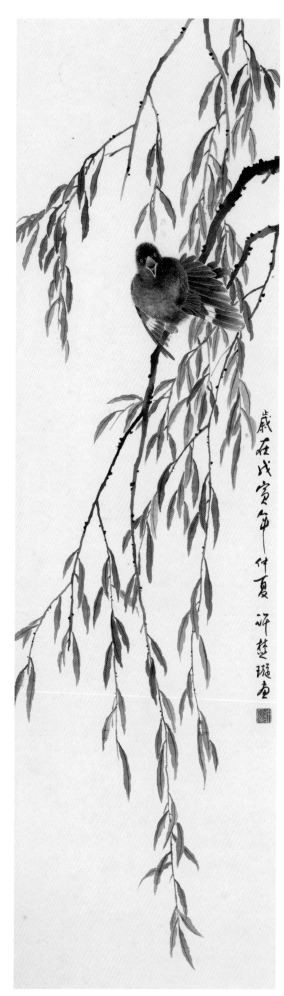

柳上鶯啼

Willow Bird

1998　119×33 cm

墨彩、紙

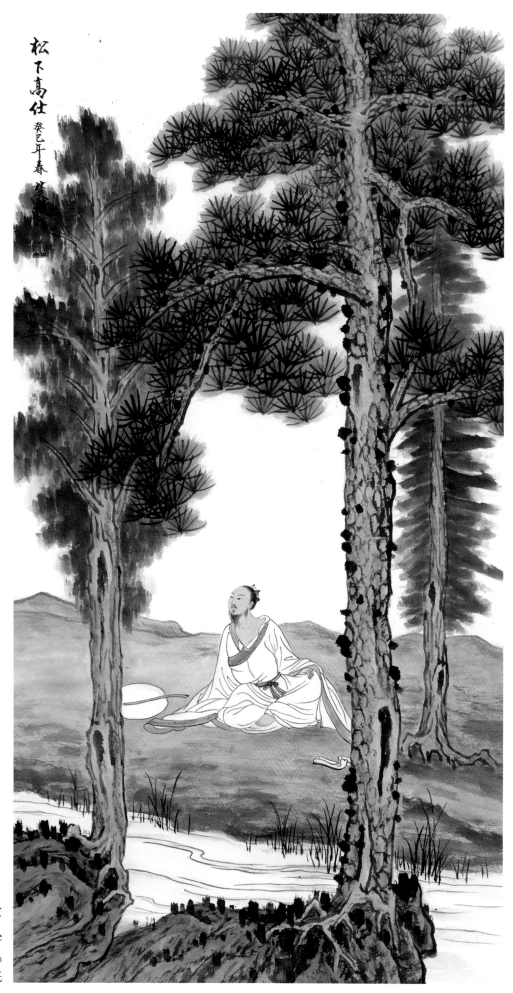

松下高仕

Hermit under Pine tree

2013　134×70 cm

墨彩、京和紙

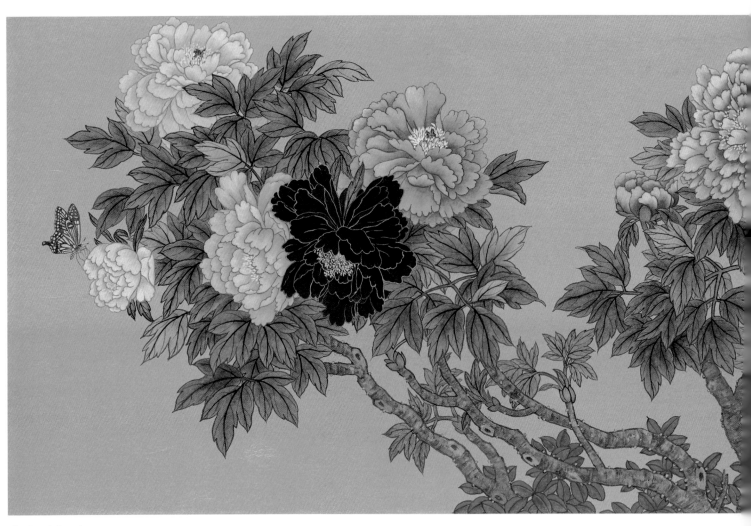

富貴平安／ Wealth and Peace

2015　49×153.5 cm　膠彩／金箋紙／水干／礦岩／金泥（私人收藏）

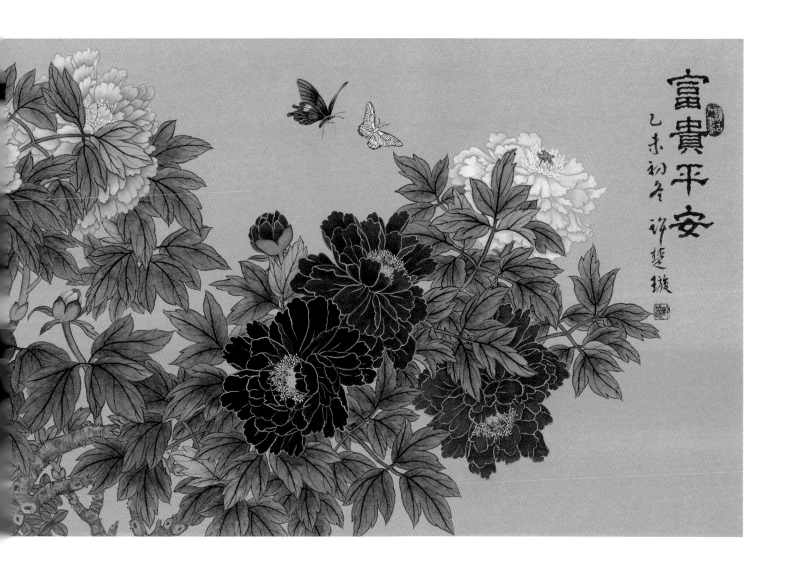

富貴平安
乙未初冬 許楚璇

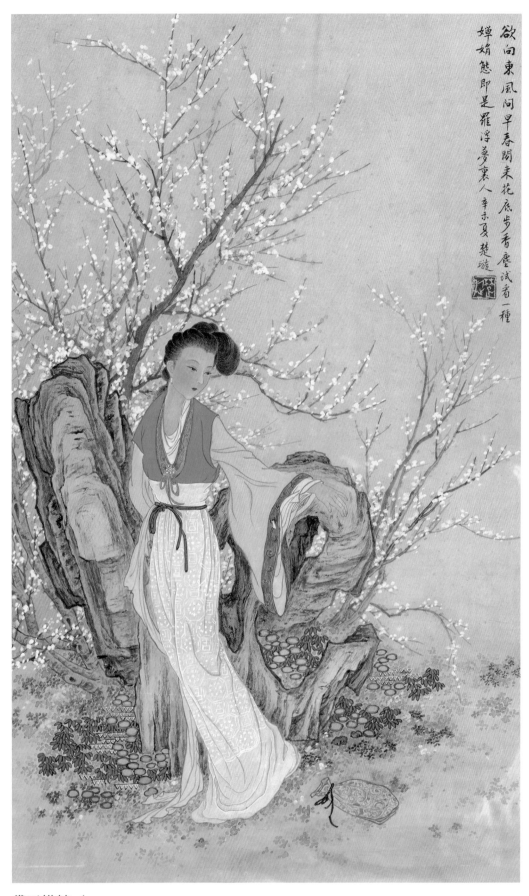

欲向東風問早春閣　末花底步香塵試看一種
嬋娟態即是羅浮夢裏人　辛未夏　楚璇

黛玉惜花／Lin Daiyu Buried Flower

1991　68×41 cm

墨彩／蟬衣宣／國畫顏料

養鴨人家／Duck Breeder

2015(乙未年) 61×31 cm

墨彩／紙／國畫顏料

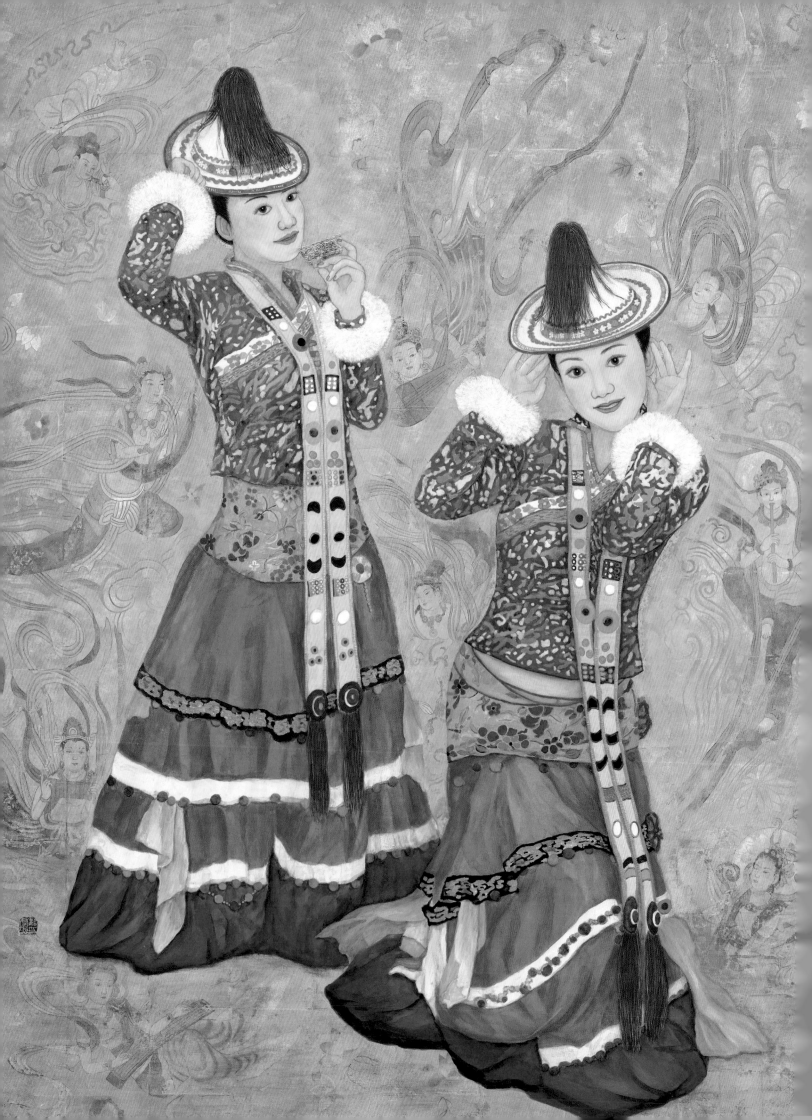

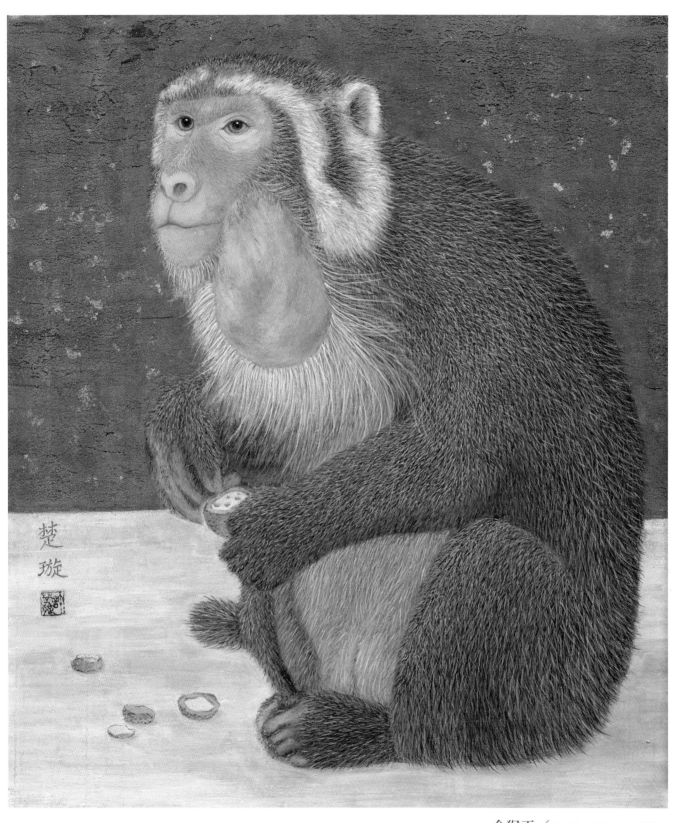

金猴王／Golden Monkey King
2016 51.5×43.5 cm 膠彩／麻紙／水干／礦岩／金泥
（私人收藏）

◀迎賓曲／ Welcome Song
2016 114×112 cm 膠彩／金箔／水干／礦岩

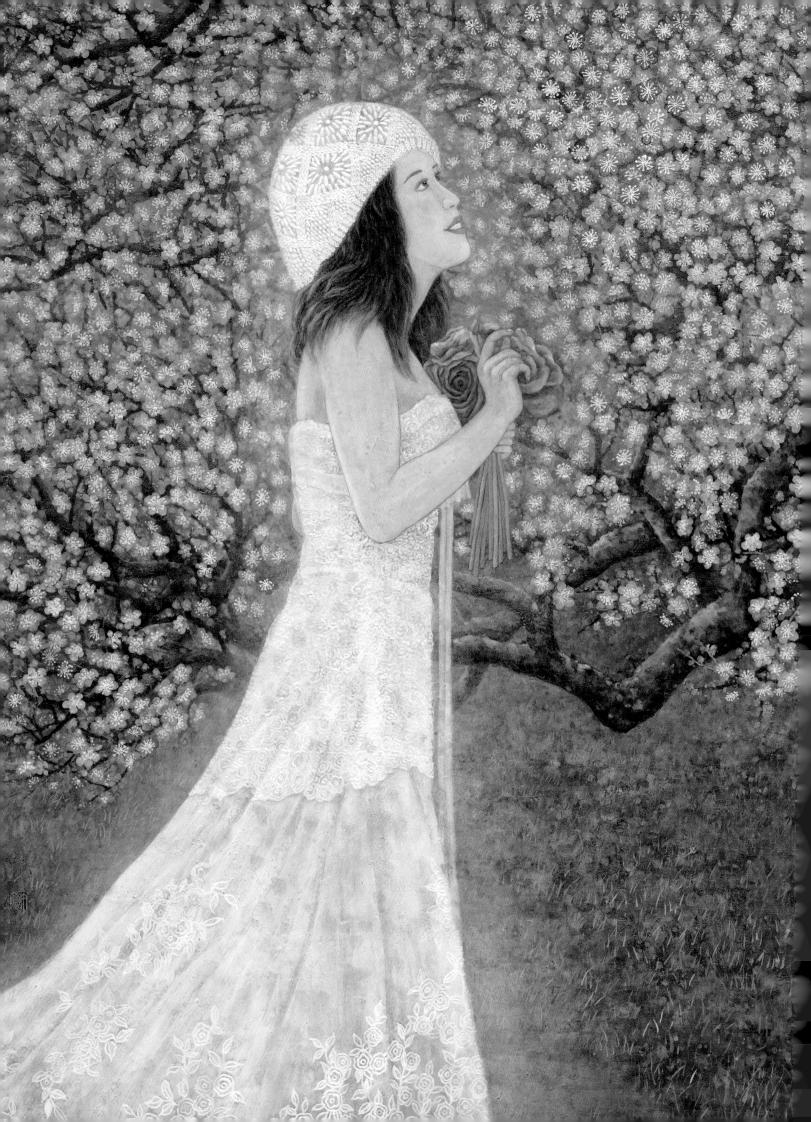

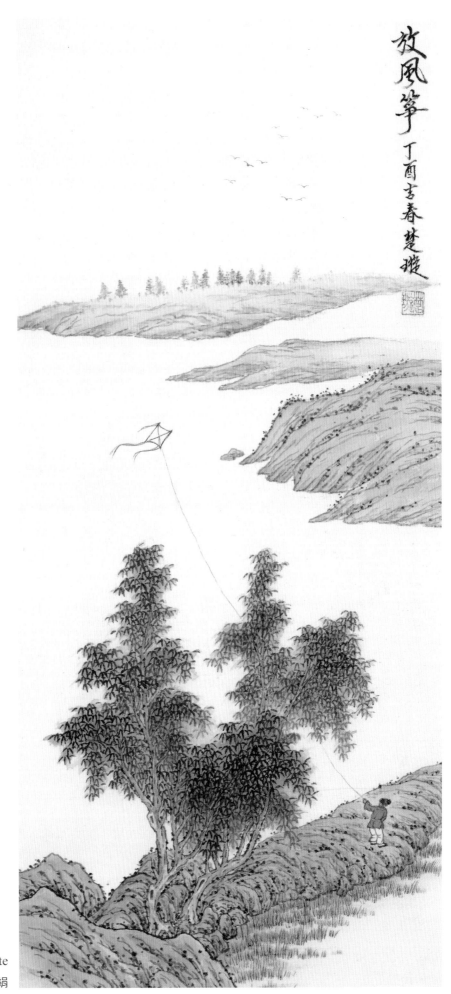

放風箏 丁酉吉春 楚戡

春暉／Spring Sunshine
2017 115×90 cm
膠彩／麻紙／水干／礦岩

放風箏／Fly a Kite
2017 64×29.5 cm 墨彩／絹

寧靜～凝鏡／ Silent Roflection
(第九屆綠水賞徵展黃鷗波賞)

2018　116.5×91 cm (50F)
膠彩／紙／水干／礦岩／白金箔

這幅作品採用當代半抽象畫法，主題是兩位荳蔻年華少女。
凝視梳妝鏡，看到一雙纖纖素手在綁辮子，小花貓在旁慵懶
歇息，構成和諧寧靜的畫面。
雨後乍晴，淨白天光經折射變化產生紅橙黃綠藍靛紫七彩霓
虹。本圖背景則是藉鮮豔七彩以呈現不同層次的「白」與
「光」，象徵大自然的神奇奧妙，也蘊含大學者芙蘭西斯‧
培根所言：「藝術是人與自然相乘」。

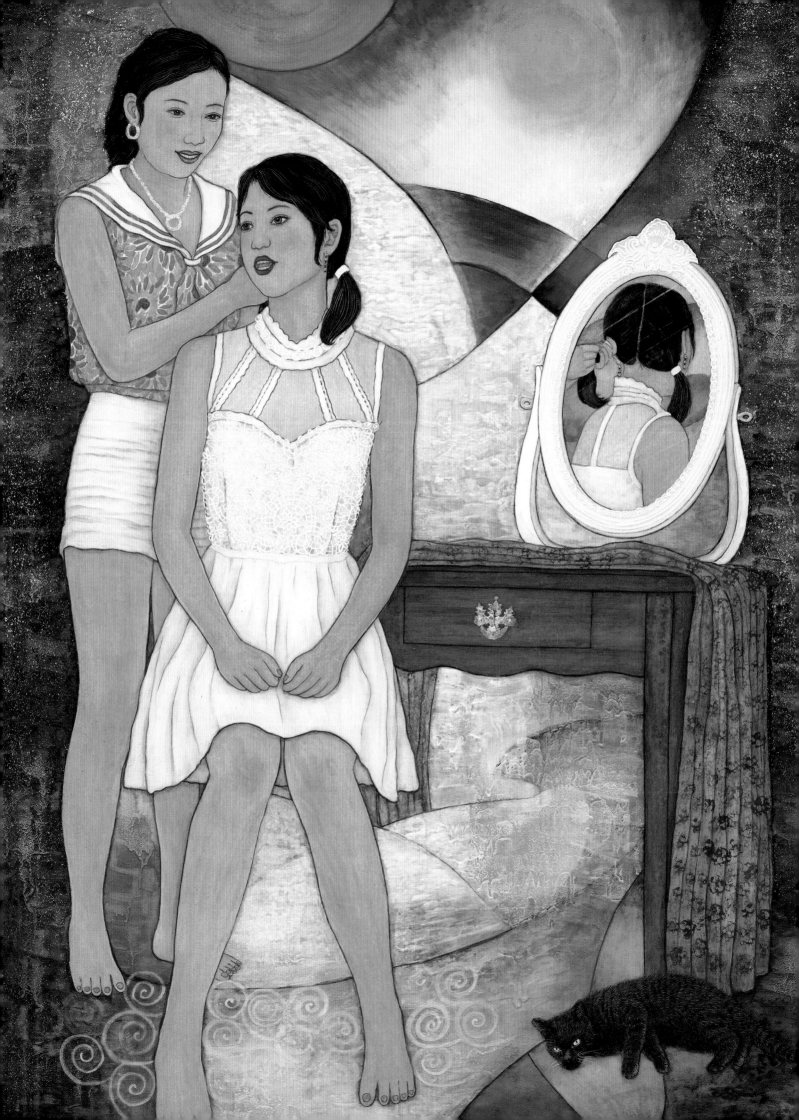

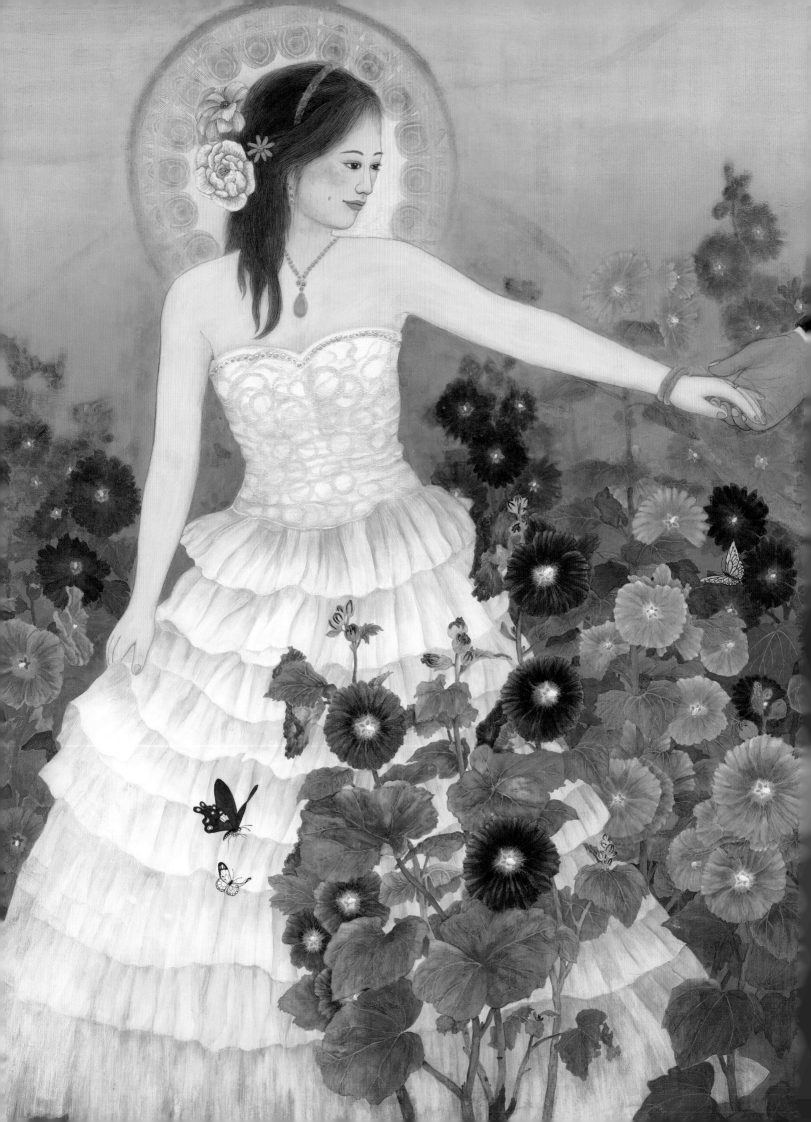

灼灼其華 之子于歸

When Peach Tree Blossoms, It's Time for Maiden Getting Married

2018　147×114 cm
膠彩／麻紙／水干／礦岩

《詩經・桃夭》是以鮮豔的桃花起興，描寫女子出閣。
這幅創作採用古代畫家稱為美人妝的「蜀葵」來襯托主題
待嫁新娘，歐美地區稱蜀葵為 Hollyhock(神聖的葵花)，
選擇蜀葵陪襯蘊含婚姻的神聖和新娘的美麗。新娘穿著婚
紗娉婷優雅宛如孔雀開屏，明豔動人。孔雀是吉祥鳥，象
徵夫妻恩愛白頭偕老。
謹祝每位新嫁娘 伸出纖纖玉手，盈握滿滿幸福。

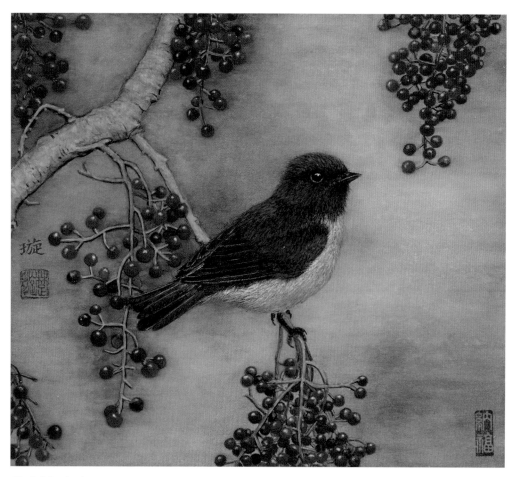

黃金萬兩／ *Ardisia crenata*

2020　23×26 cm　膠彩／絹／水干／礦岩

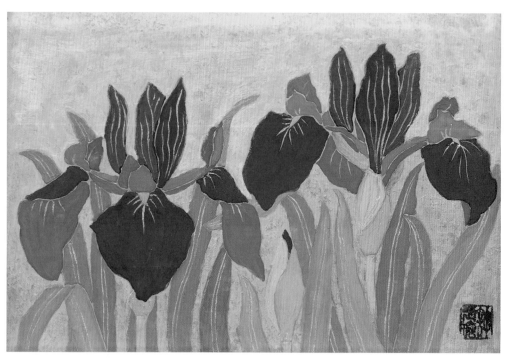

紫鳶／ *Purple Irises*

2020　15×22 cm　膠彩／紙／水干／礦岩／金泥

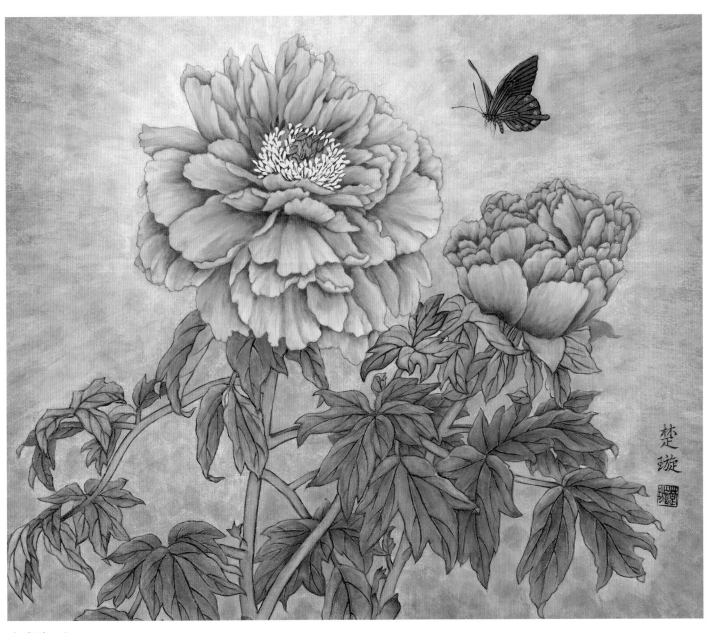

大富貴／ Peony

2020　45×51 cm　膠彩／紙／水干／礦岩

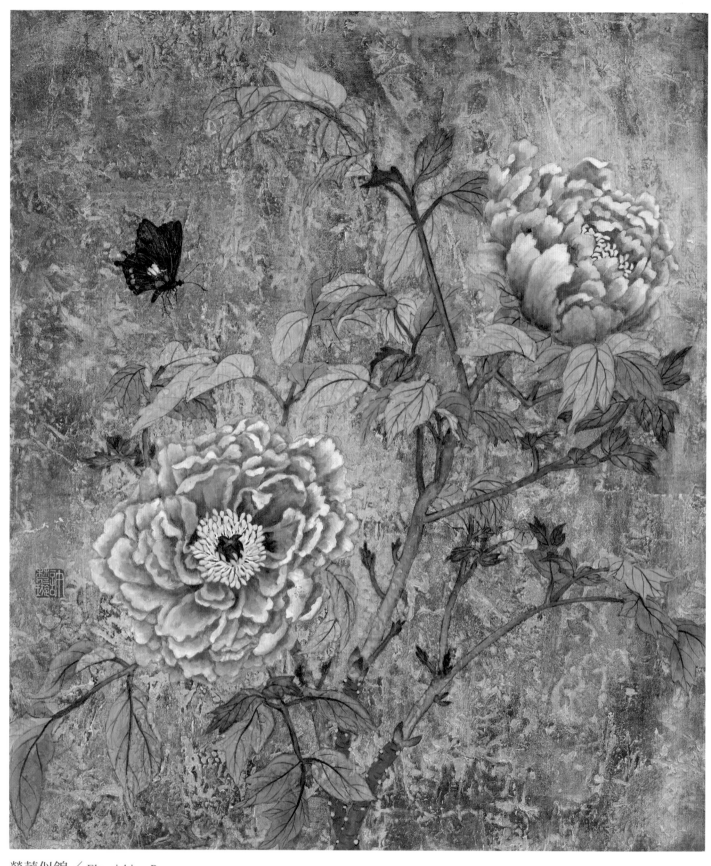

榮華似錦／ Flourishing Peony
2020 53×46 cm 膠彩／紙／鋁泥／水干／礦岩

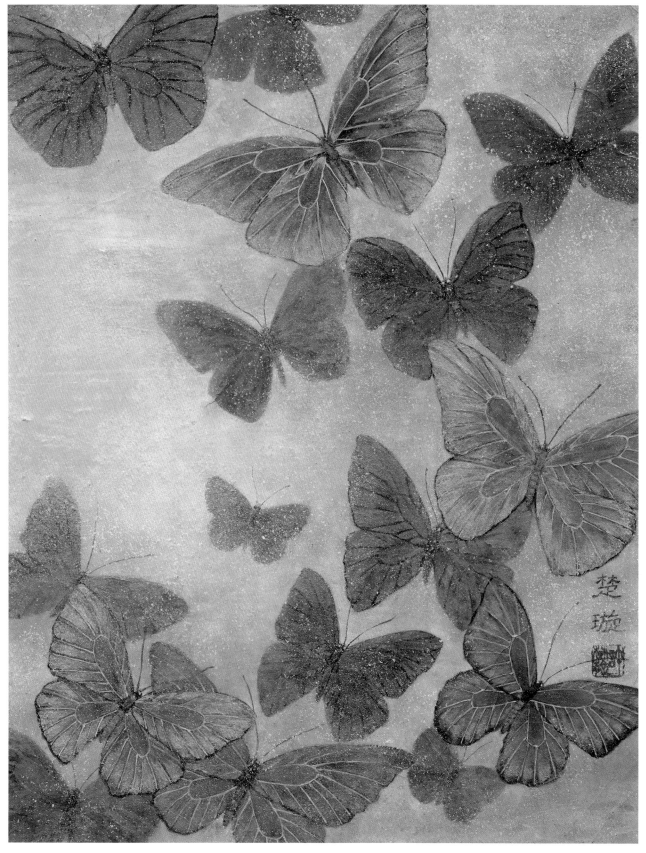

群蝶飛舞／Butterflies
2020　41×31 cm　膠彩／紙／水干／礦岩／金泥／雲母（私人收藏）

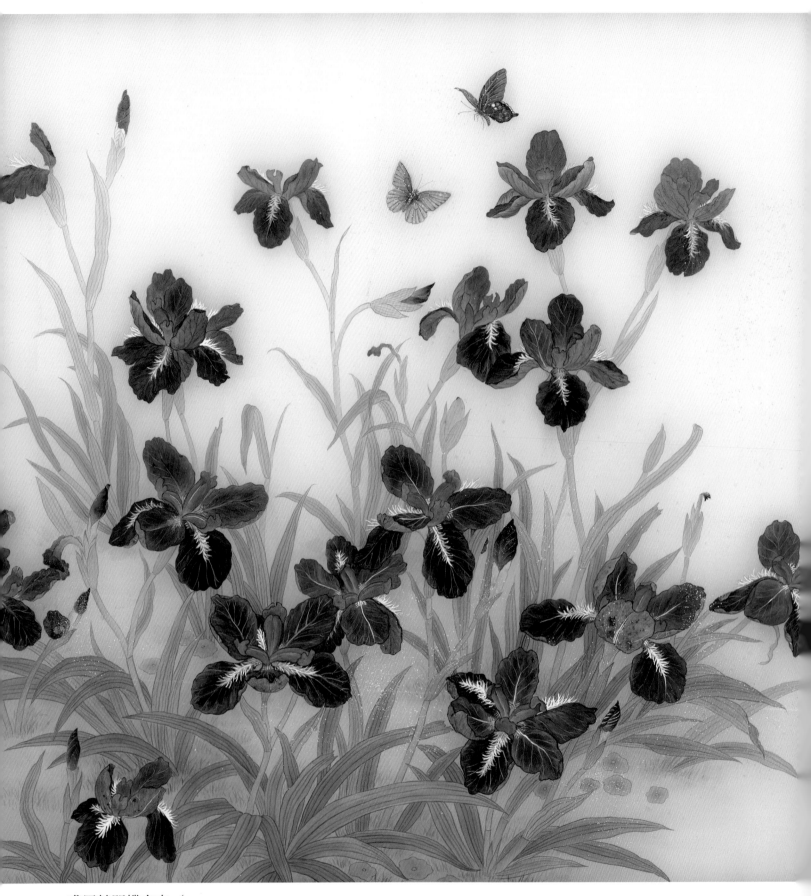

鳶尾花開蝶自來／ Iris and Butterfies
2020　87×87 cm　膠彩／絹／水干／礦岩

▶ 浮光幻影人生路／ Phantom of Life（第 68 屆中部美展入選）
2020　116×79 cm　膠彩／紙／水干／礦岩／鋁箔

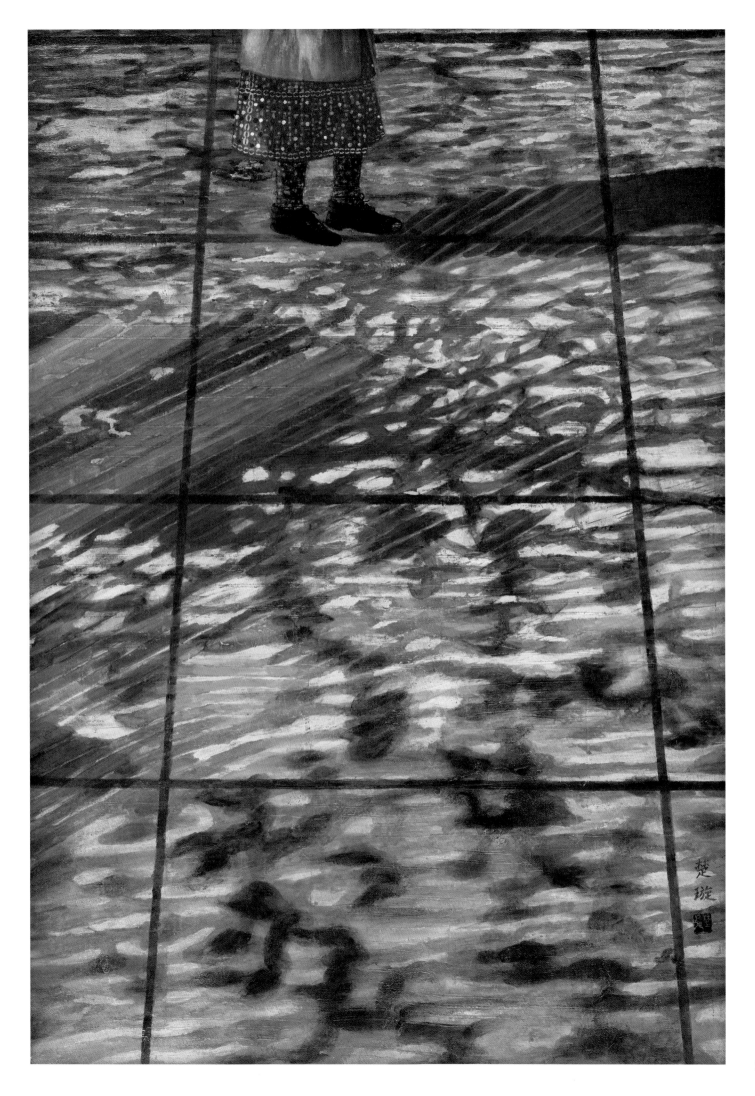

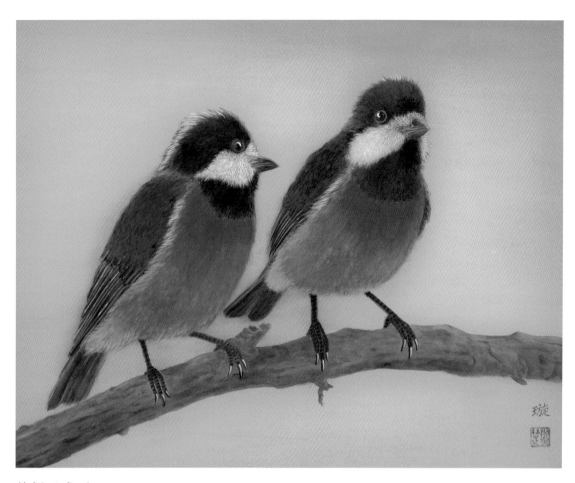

佳偶天成／ Natural Couple
2020　31×39 cm　膠彩／絹／水干／礦岩

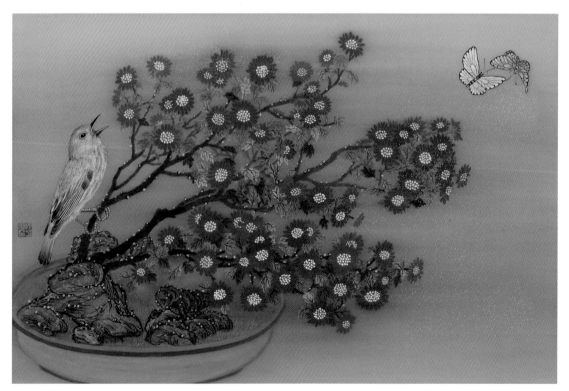

長壽菊開黃鶯啼／ African Marigold
2020　40×59 cm　膠彩／絹／水干／礦岩

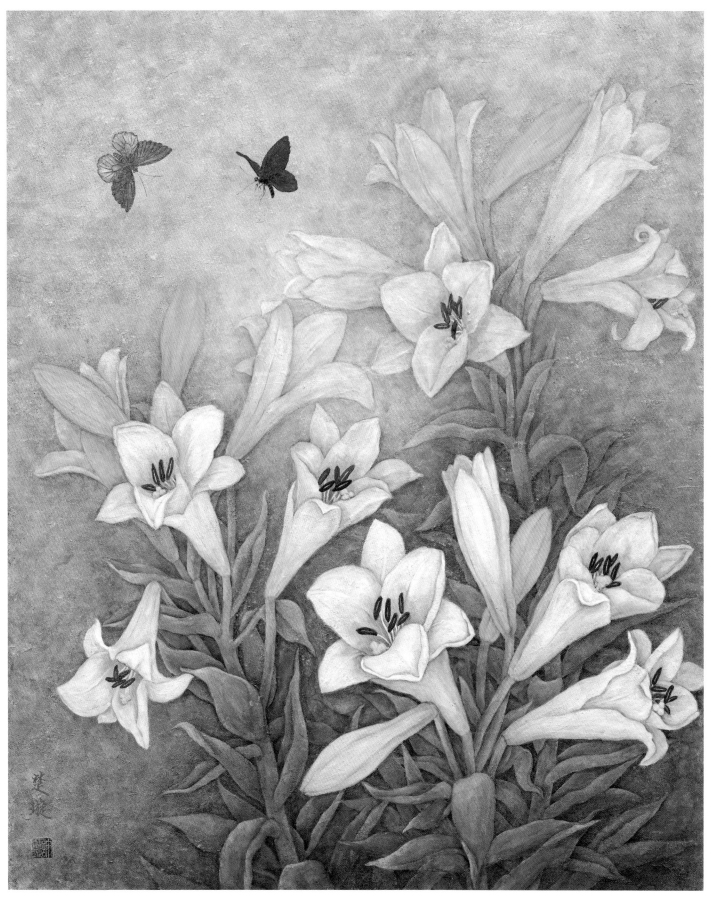

百合花／Lilies Bloom

2020　78×64 cm　膠彩／麻紙／水干／礦岩

百合花具有百年好合，美好家庭，偉大愛之含意有深深祝福的意義，有純白不被汙染的純真被視為聖潔的象徵，
優雅、高貴、莊嚴為純潔清新之意的代表且清香宜人，典雅大方為人們所喜愛。

微笑人間／ Smiling World

2020　120×64 cm
膠彩／絹／水干／礦岩／金箔／銀箔

靜謐祥和低眉 微笑
從心底升起
彷彿破曉水面浮出蓮花
蓮花綻放
無需言語 無需張望
微笑的力量 因為
看見了
領悟了
人間的美麗與哀愁

吳哥印象
微笑人間
無處不在
深刻人心

吉祥天女婀娜多姿
手持蓮花
手指如蓮
觀望人間
美意飄盪
宛如 天籟美音
深刻人心
無處不在

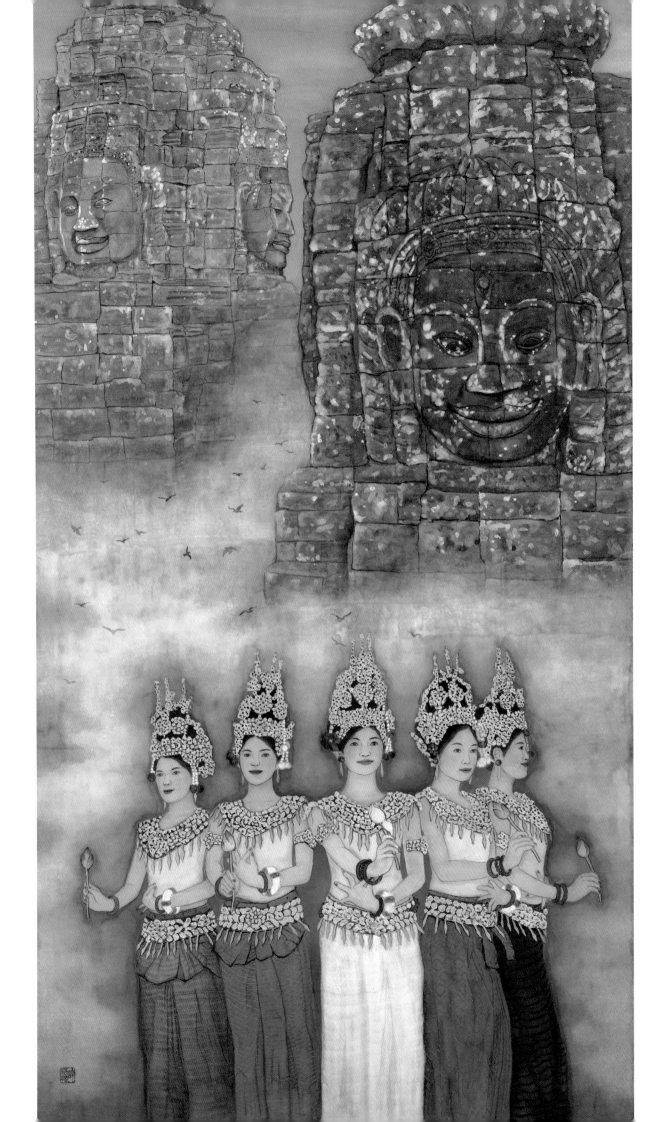

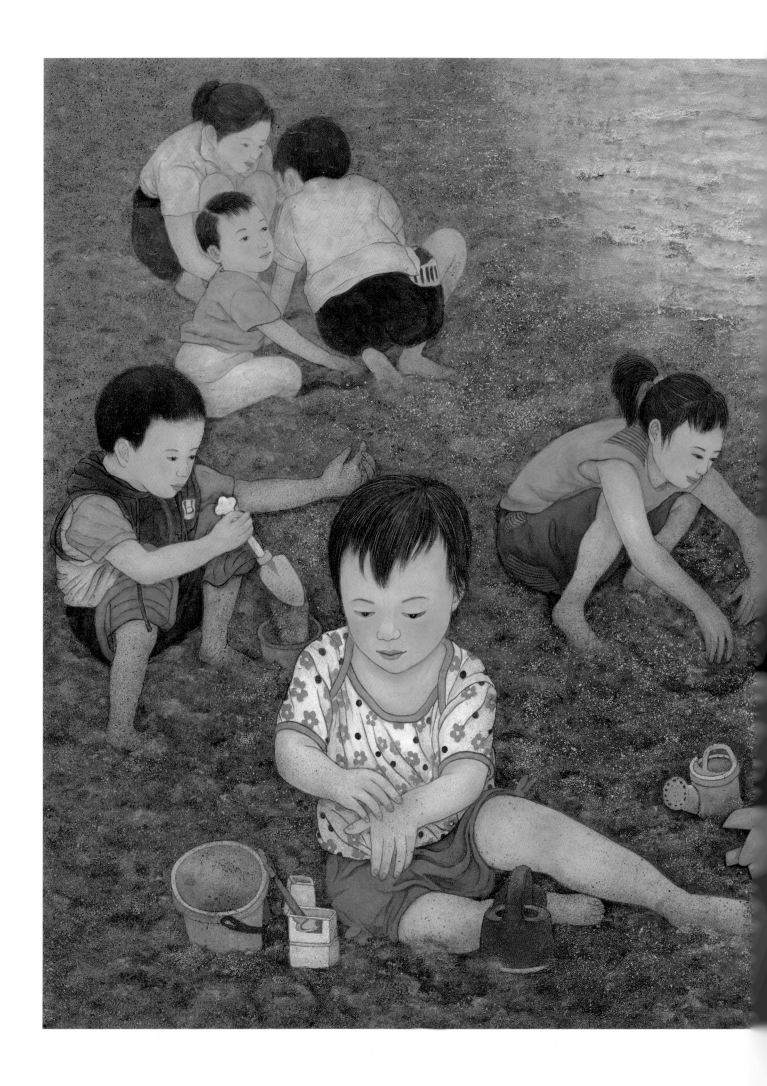

小手掌握無限／ Small Palms unlimited
(台陽美展入選)

2020　90×117 cm (50F)
膠彩／麻紙／水干／礦岩／金箔

稚齡孩童在沙地上，聚精會神的挖掘堆築，
玩具擱置一旁，他們天真無邪，雖不諳世事，
卻選擇了可以盡情發揮想像力，展現創造力
的大自然遊戲，彷彿已然體悟「一沙一世界，
一花一天堂，掌中握無限，剎那即永恆」這
首詩的境界。

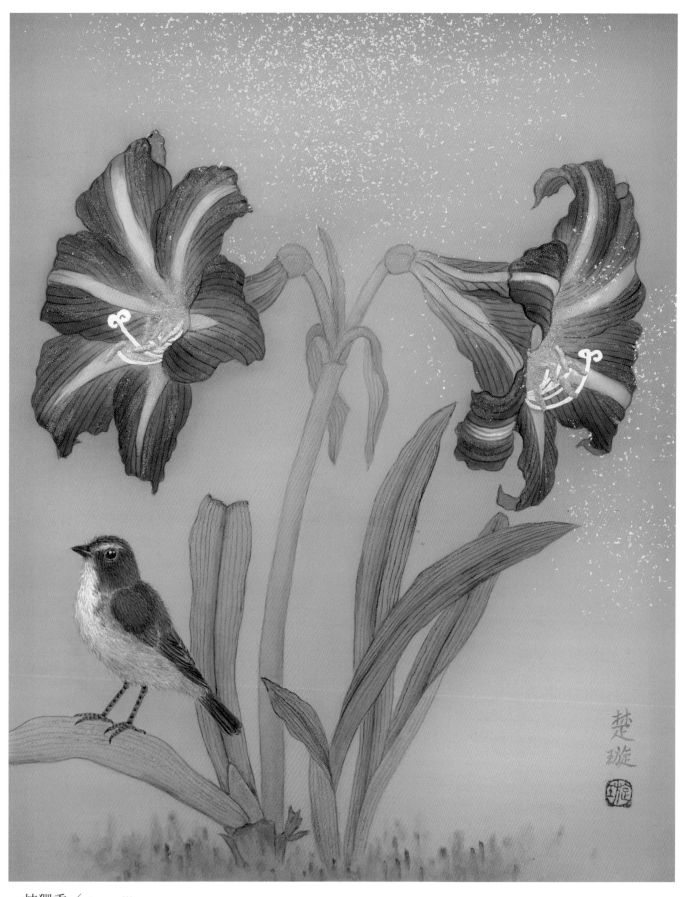

一枝獨秀／Amaryllis

2021　40×31 cm　膠彩／絹／水干／礦岩／金箔

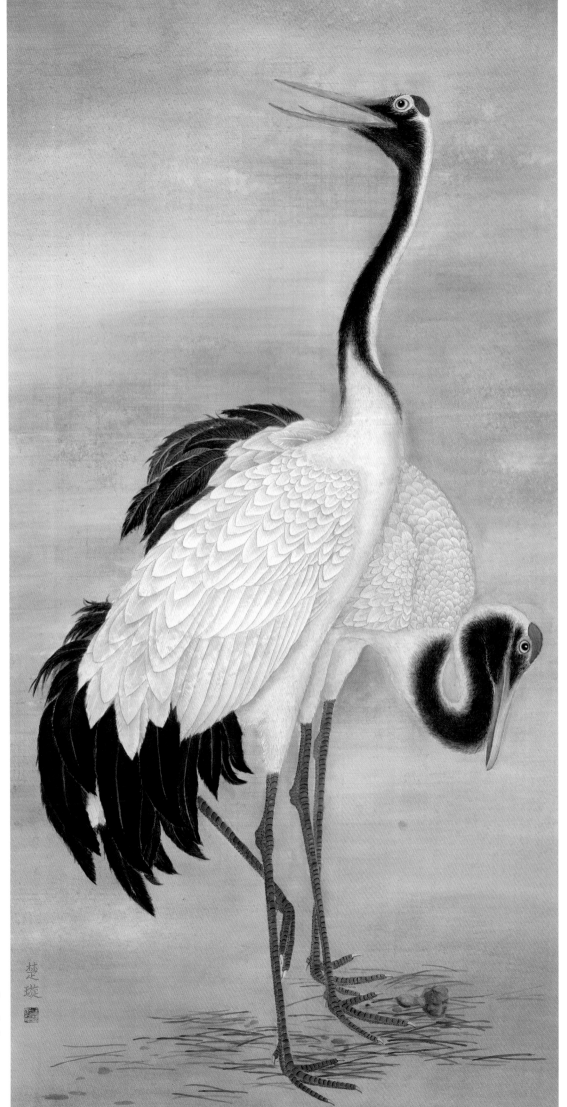

雙鶴圖
Crane Couple
2021　113×58 cm
膠彩／絹／水干／礦岩

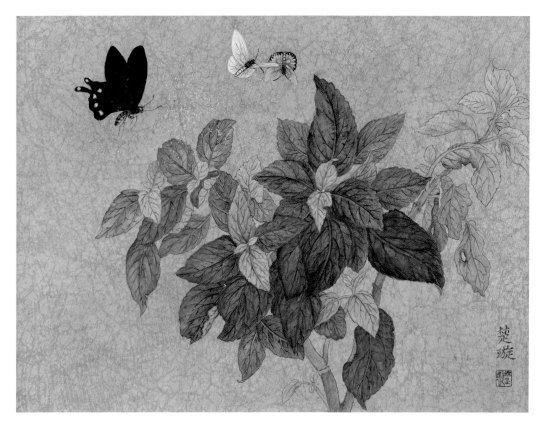

閒似忙，蝴蝶雙雙過彩牆／ Butterflies Leisuretime

2021　31×40 cm　膠彩／紙／水干／礦岩

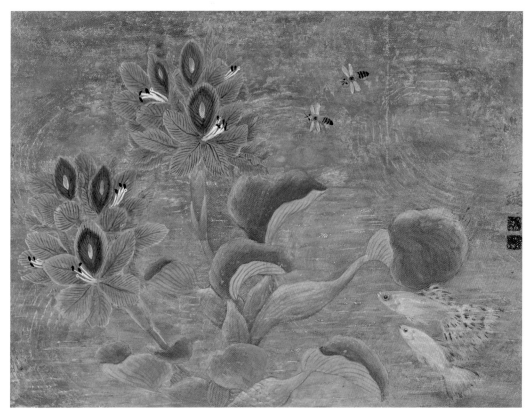

鳳尾魚與布袋蓮／ Eichhornia Crassipes

2021　25×36 cm　膠彩／紙／水干／礦岩

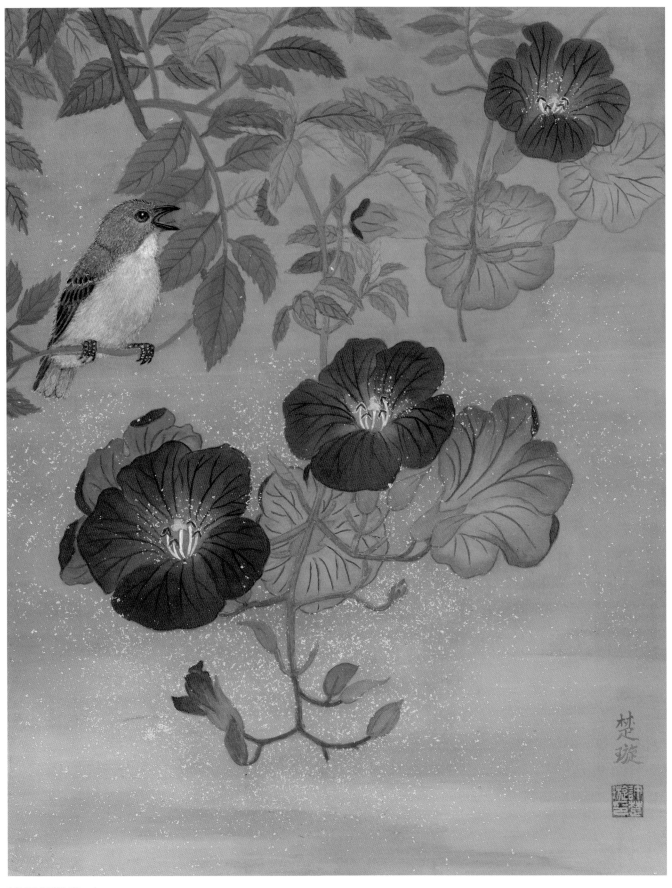

凌霄花與鳥／ Campsis Grandiflora and Bird

2021　40×31 cm　膠彩／絹／水干／礦岩／白金箔

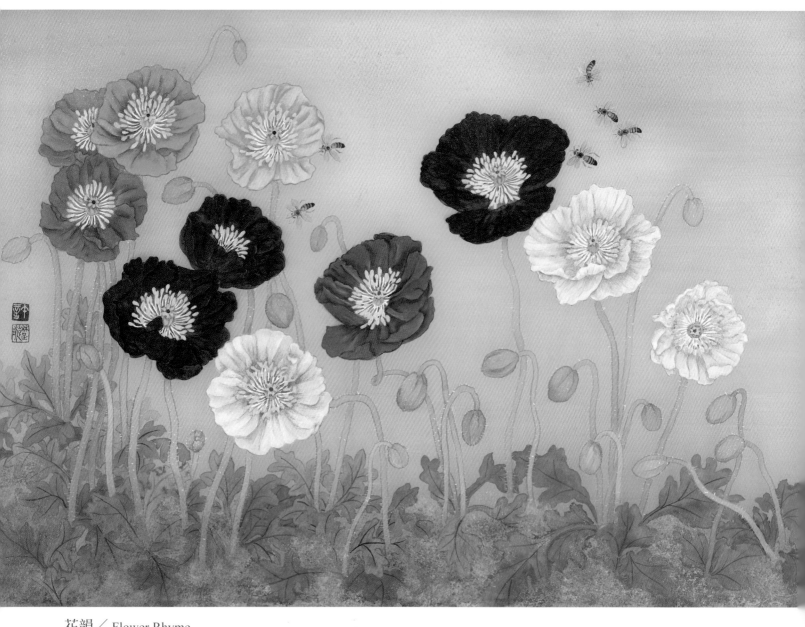

花韻／Flower Rhyme

2021　39×59 cm　膠彩／絹／水干／礦岩

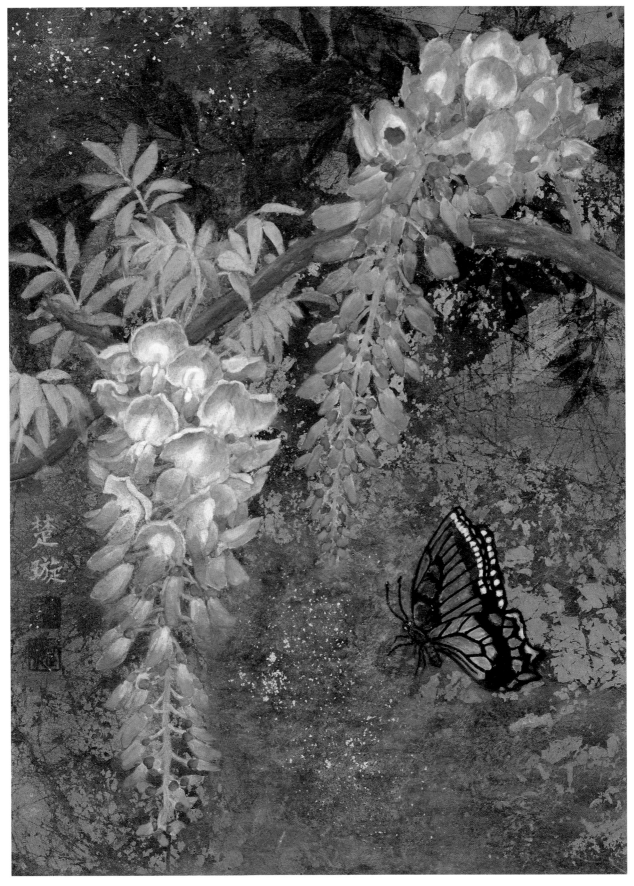

紫藤花／ Wisteria Blooms
2021　34×25 cm　膠彩／紙／水干／礦岩／金箔

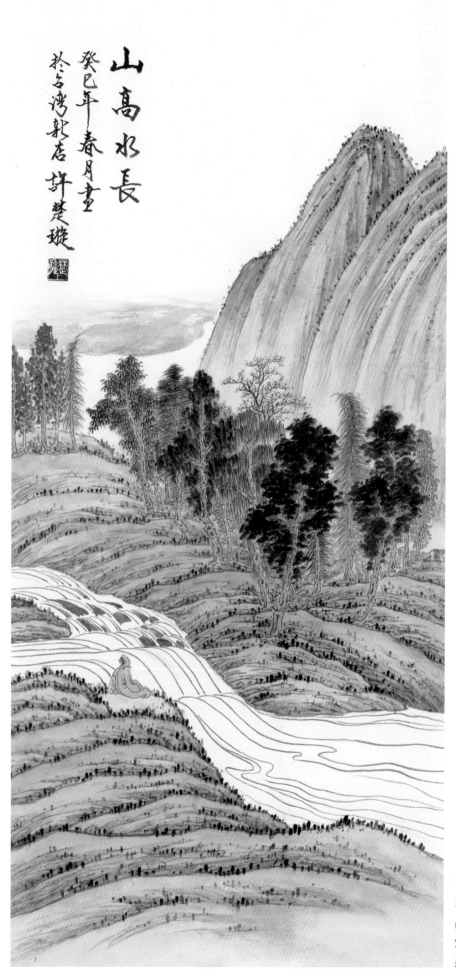

山高水長

High Mountain and Long Waters

（義大利參展）

2013　96×45 cm

墨彩／紙／國畫顏料／礦岩

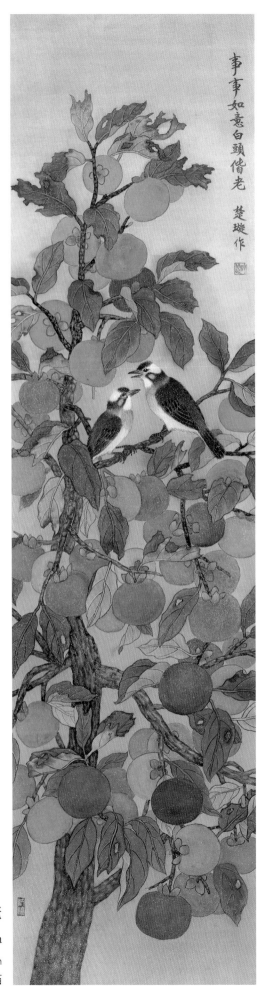

事事如意，白頭偕老

Persimmon and Pulsatilla

2021　128×33 cm

膠彩／絹／水干／礦岩／金箔

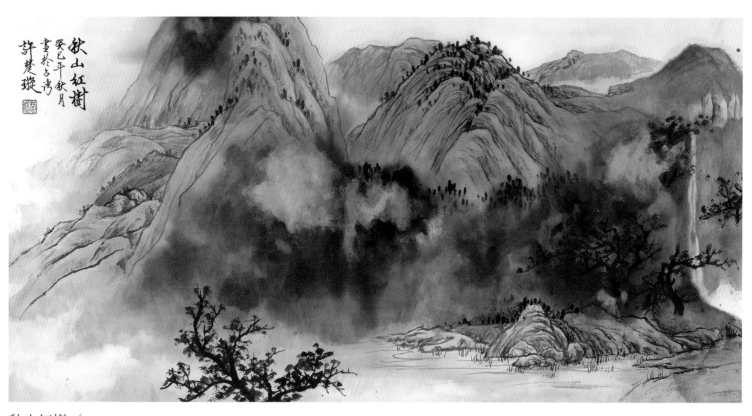

秋山紅樹／ Autumn Moutain Red Trees

2013　47×93 cm　墨彩／紙／礦岩

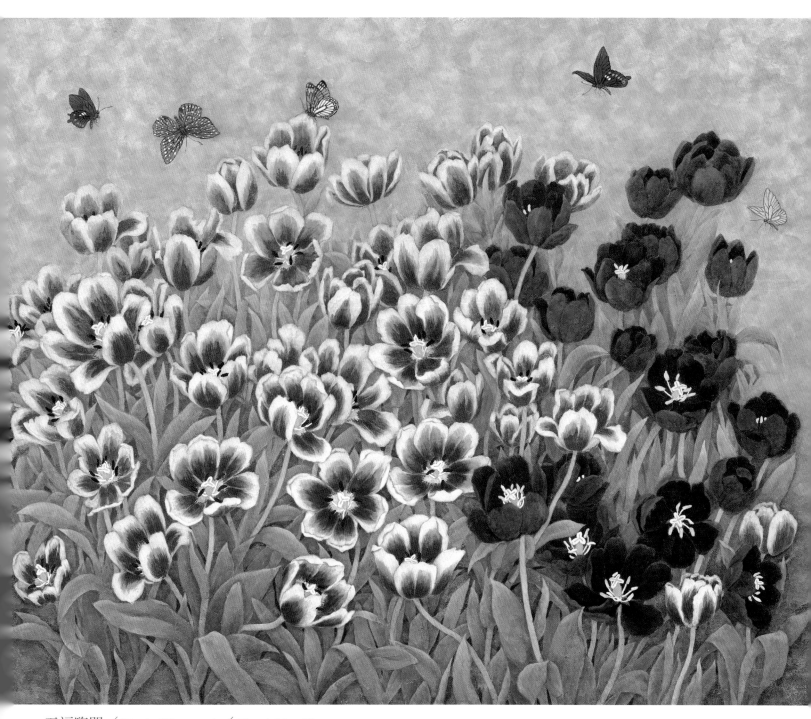

五福臨門／ Lively Wings and ／ Flourishing Blossoms
2021　91×117 cm　膠彩／紙／水干／礦岩

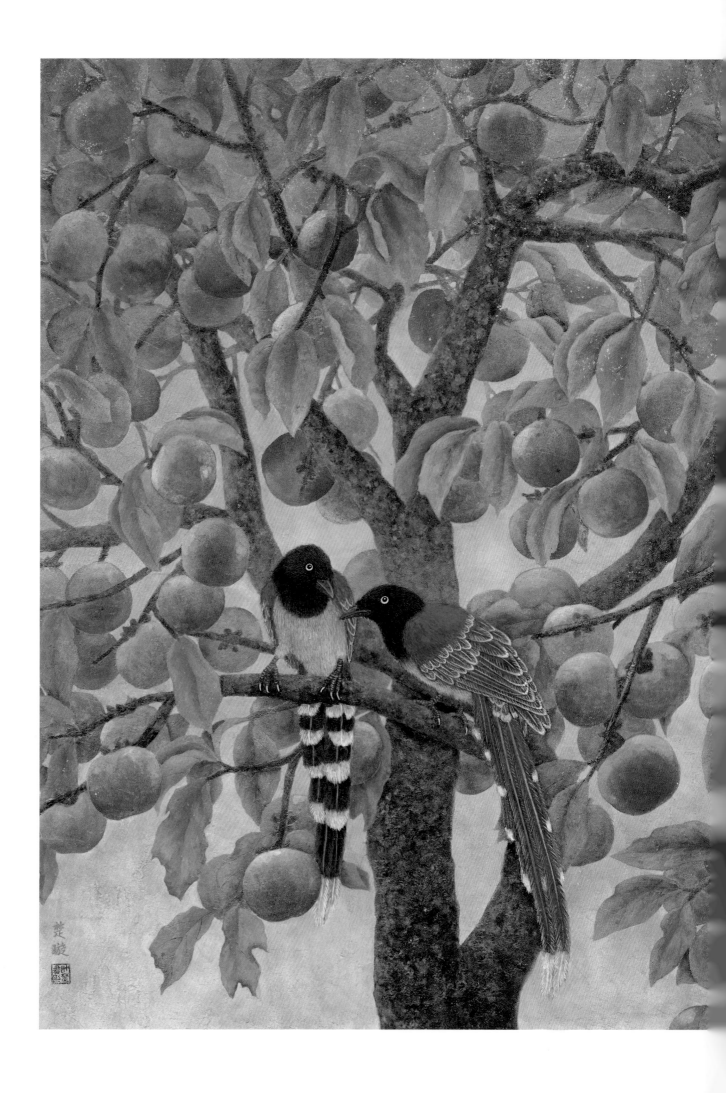

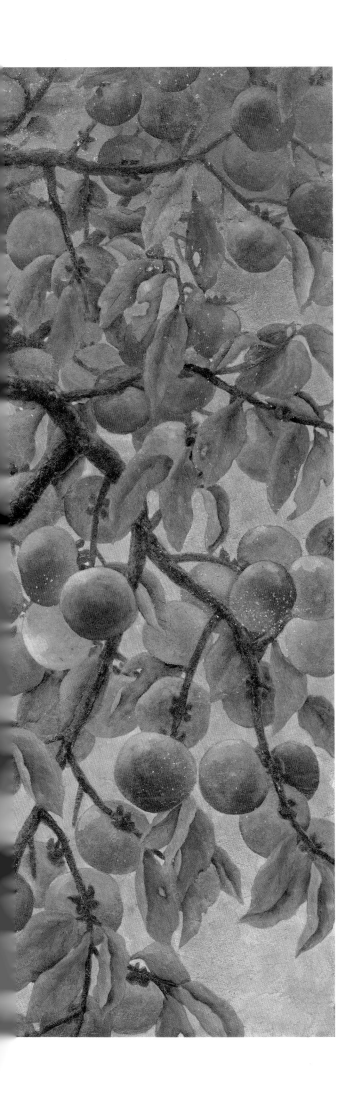

喜柿連連／Couple in Late Autumn
(苗栗美展優選)

2021　97×110 cm
膠彩／紙／水干／礦岩／金箔／金泥

一串串紅澄澄的柿子滿掛在樹上，散發出秋收
的豐滿，台灣特有的一對藍鵲相依枝間，襯托
出動靜得宜的喜悅，令人驚嘆不已，目不暇
給，不忍遠去。興之所致，隨即寫生，畫作布
局的空間，搭配遠近濃淡的設色，烘托出一幅
美的影像。

心盛／Flourishing

2021　22F
膠彩／紙／水干／礦岩／金箔（私人收藏）

心盛是指一種充滿熱情、活力、正向高度心理健康的表徵，
正如牡丹花被稱為百花之王，富貴、圓滿嬌艷的盛開，象徵
著生命的期待。心盛是正向心理學的重要概念之一，是指一
種完全、高度心理健康的表徵。

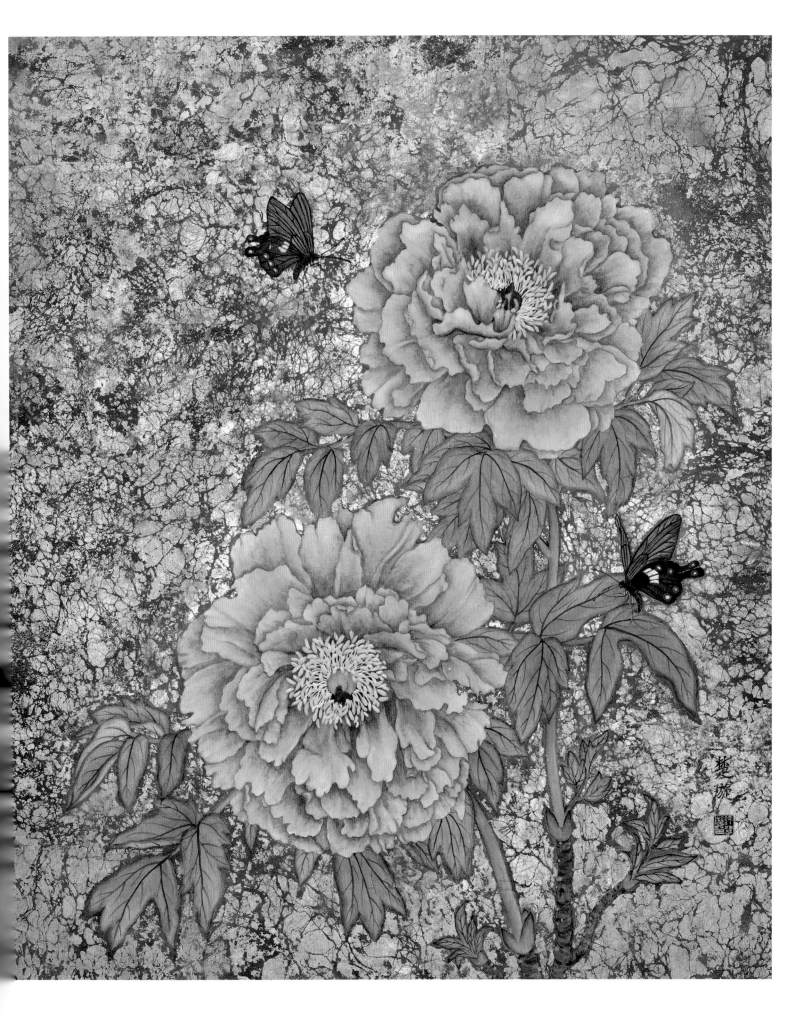

45

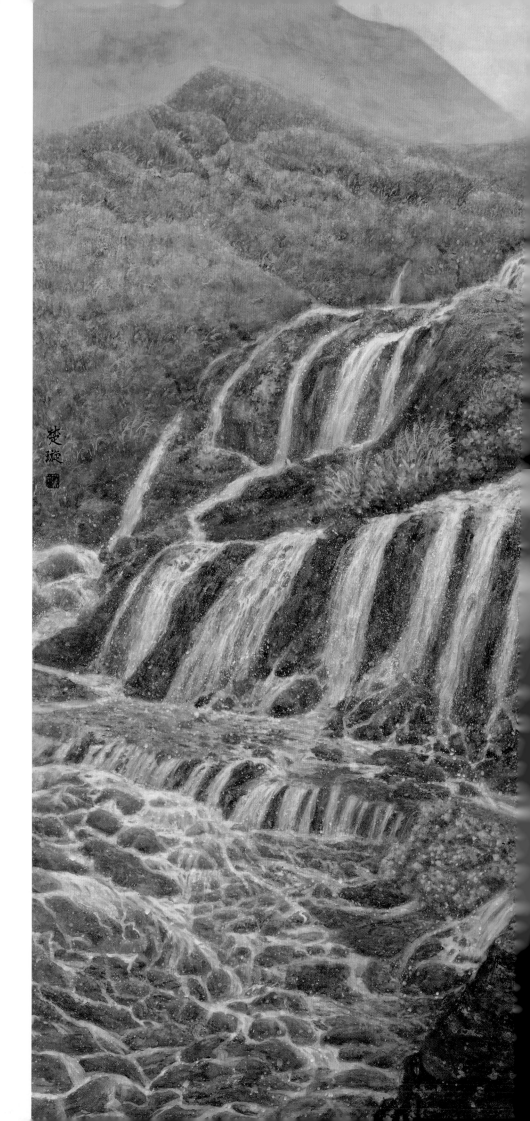

黃金瀑布／Golden Falls

2021　120×150 cm
膠彩／麻紙／水干／礦岩／虹彩箔／金泥

位於新北市瑞芳區黃金瀑布，
因地下伏流水湧出地面而成。
金瓜石附近有礦脈，地下水和
礦物經氧化還原與鐵菌催化
後，已氧化的礦石顏色使得黃
金瀑布的水質略帶金黃色，石
頭赤黃，因而得名。地勢落差
形成罕見的瀑布景觀。

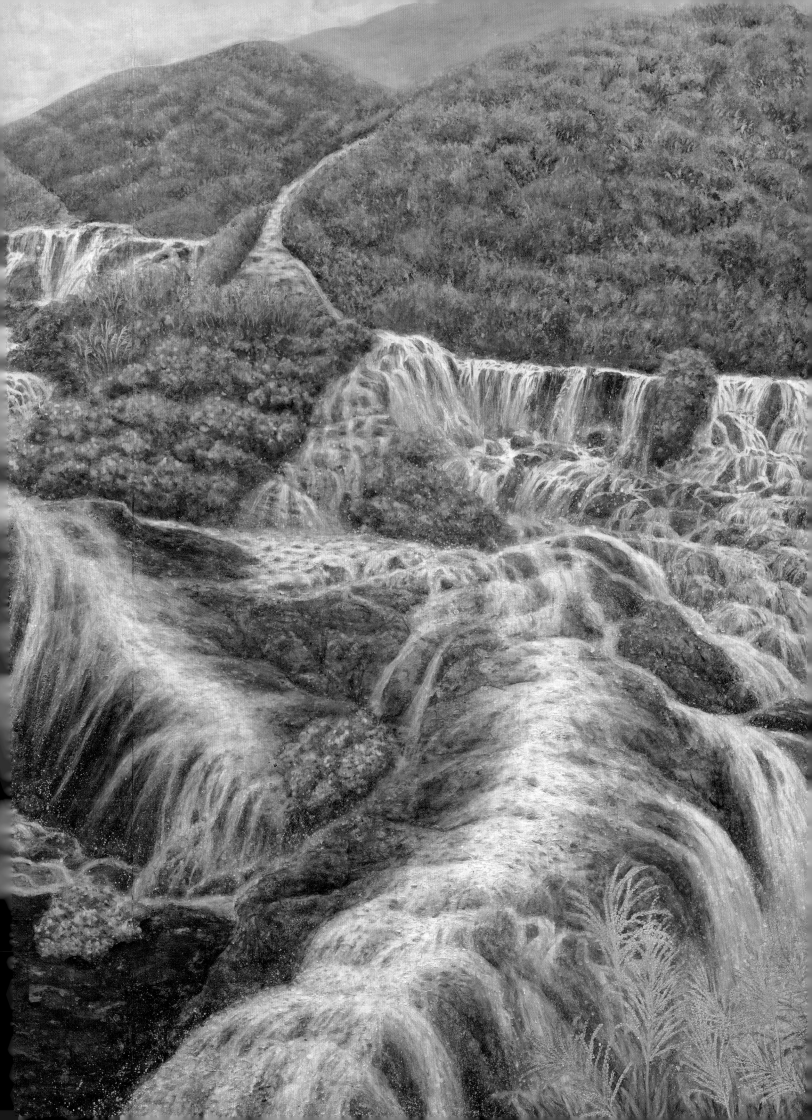

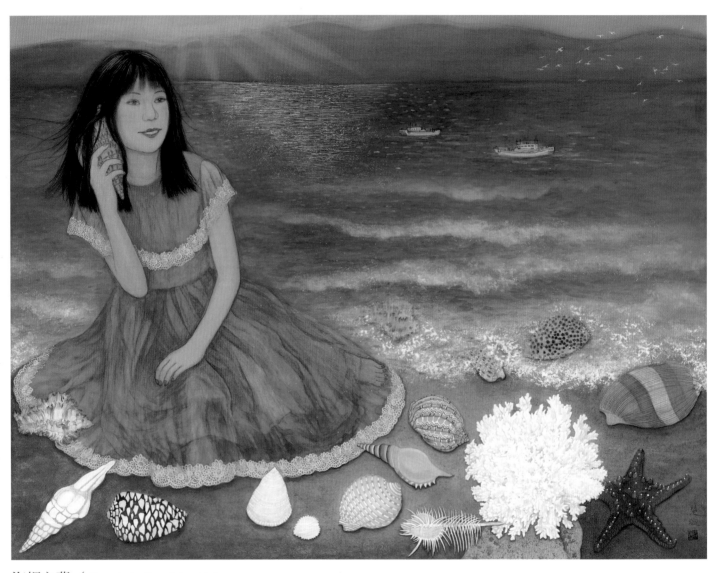

海螺之夢／ Conch shell and the Girl

(第十屆綠水賞入選)

2021　83×110 cm　膠彩／絹／水干／礦岩／金泥

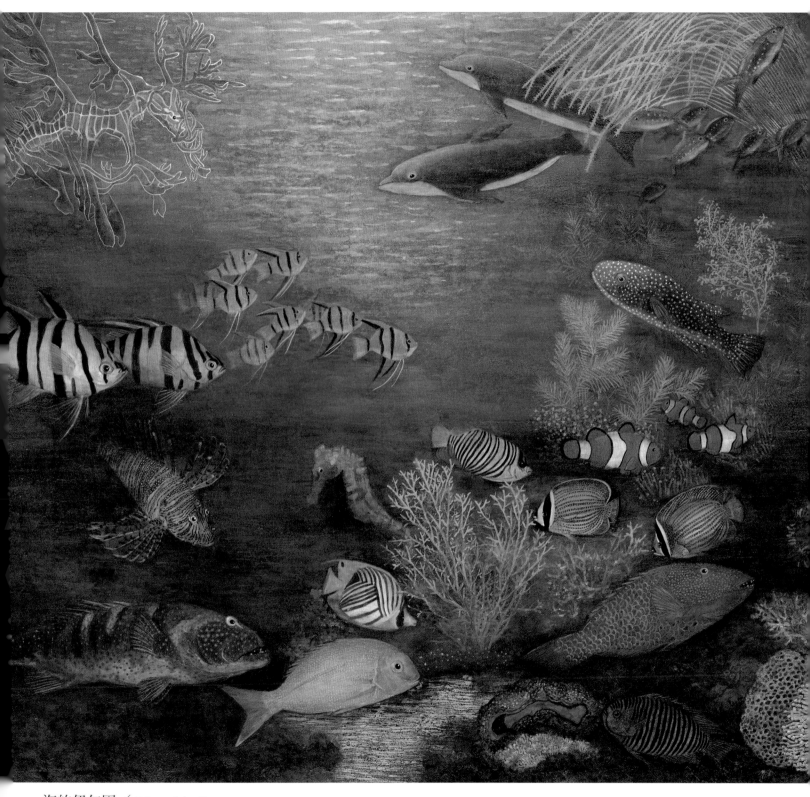

海的伊甸園／ Eden of the Sea

2021 91×116.5 cm 膠彩／麻紙／水干／礦岩／金箔

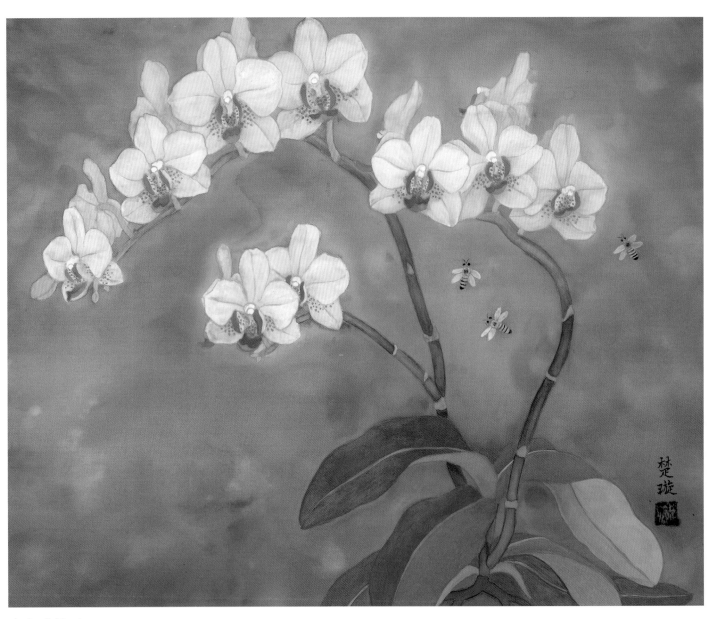

入室成芳／Orchid Blossoms

2022　39×47 cm　膠彩／絹／水干／礦岩

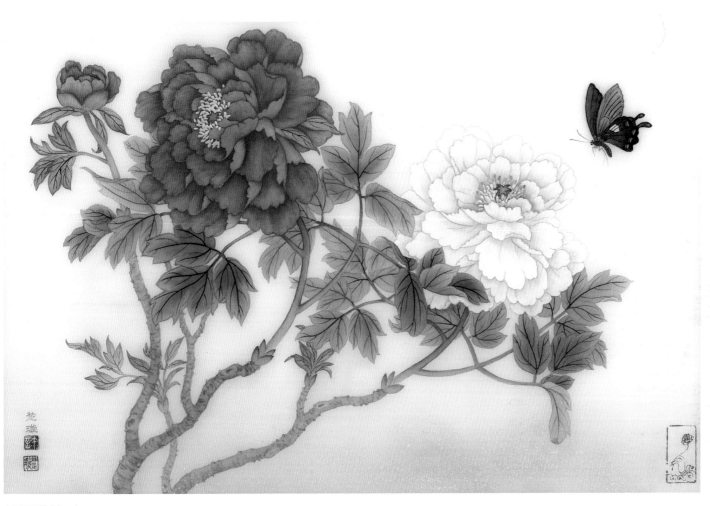

品冠群芳／ Beauty Surpassing All
2022　39.6×59.6 cm　膠彩／絹／水干／礦岩

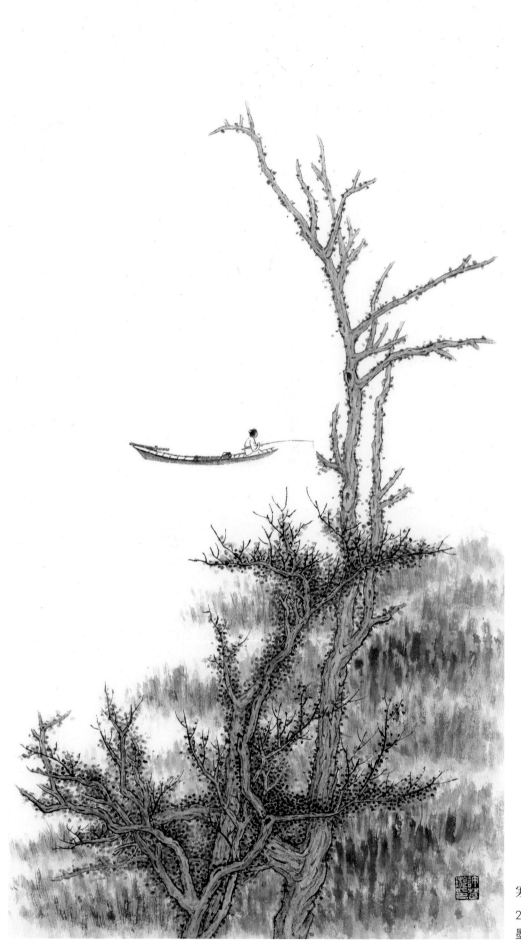

寒江獨釣／Fishing Alone

2022　59×31.5 cm

墨彩／紙

金鼠報佳音／Golden Mouse
2022　90.5×42 cm
膠彩／絹／水干／礦岩

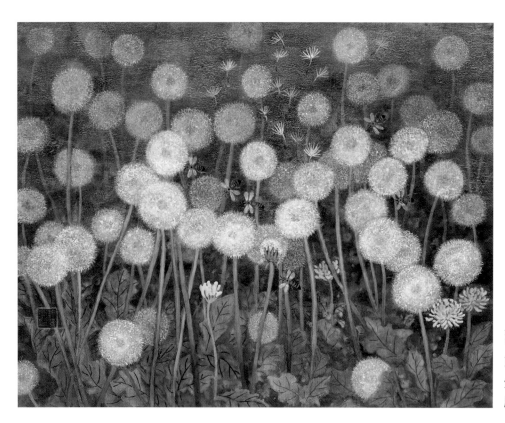

蒲公英
Dandelion
2022　32×41 cm
膠彩／紙／水干／礦岩

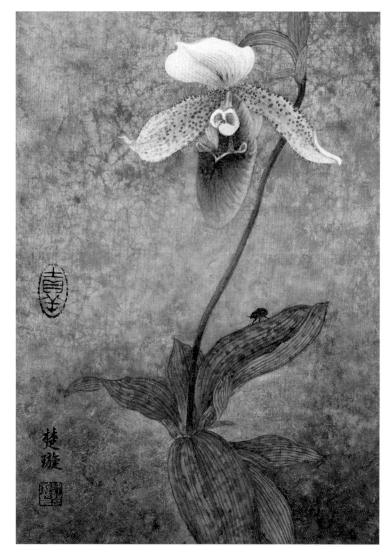

仙履蘭
Slipper orchid
2022　31×24 cm
膠彩／紙／水干／礦岩

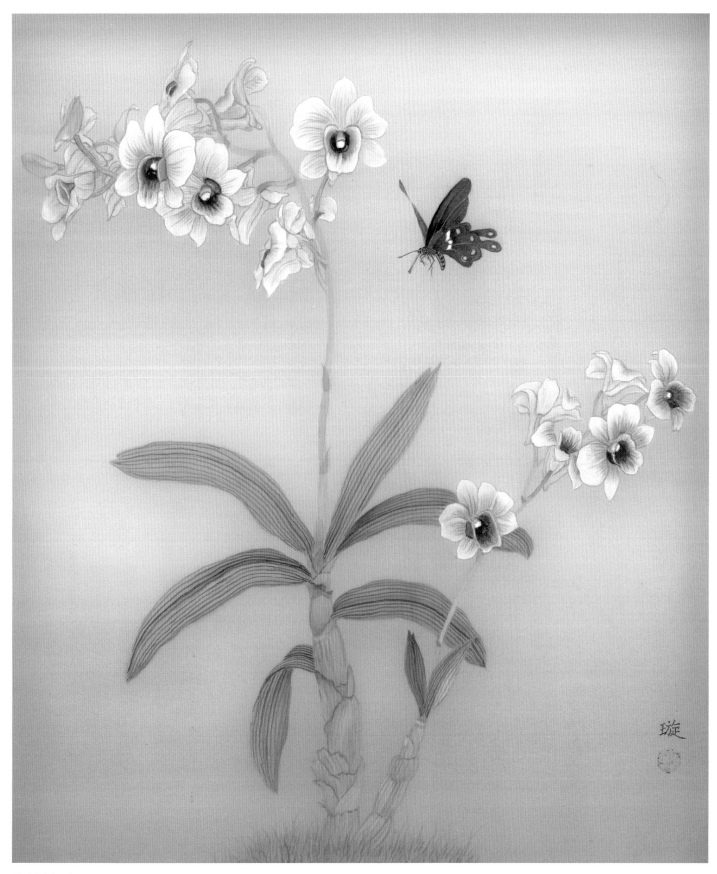

蝴蝶蘭／ Butterfly Orchid
2022　45×38 cm　膠彩／絹／水干／礦岩

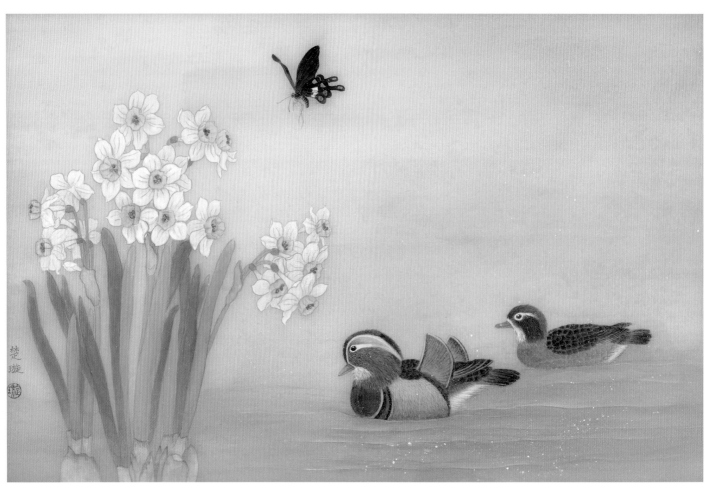

鴛鴦水仙／ Mandarin Duck with Narcissus
2022　58×38 cm　膠彩／絹／水干／礦岩

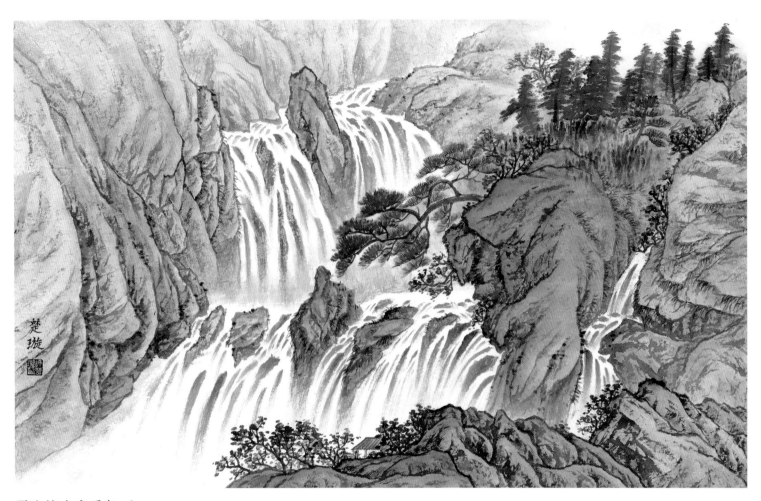

靈山綠水多秀色／Landscape

2022　44×72 cm　墨彩／紙／國畫顏料

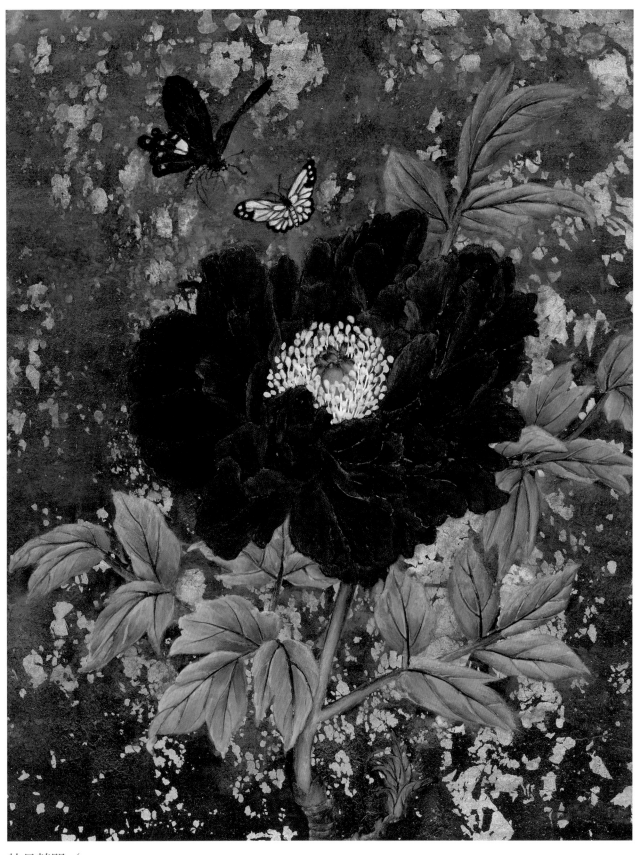

牡丹花開／Peony Solo
2022　40×30 cm　膠彩／水干／礦岩／箔

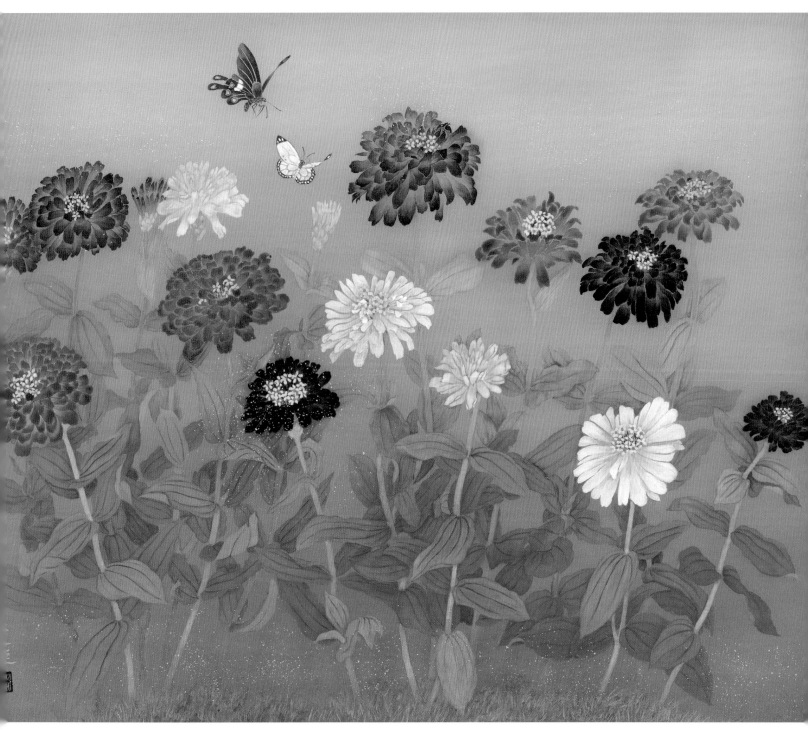

百日菊／ Zinnia Elegans
2022　53×66 cm　膠彩／絹／水干／礦岩

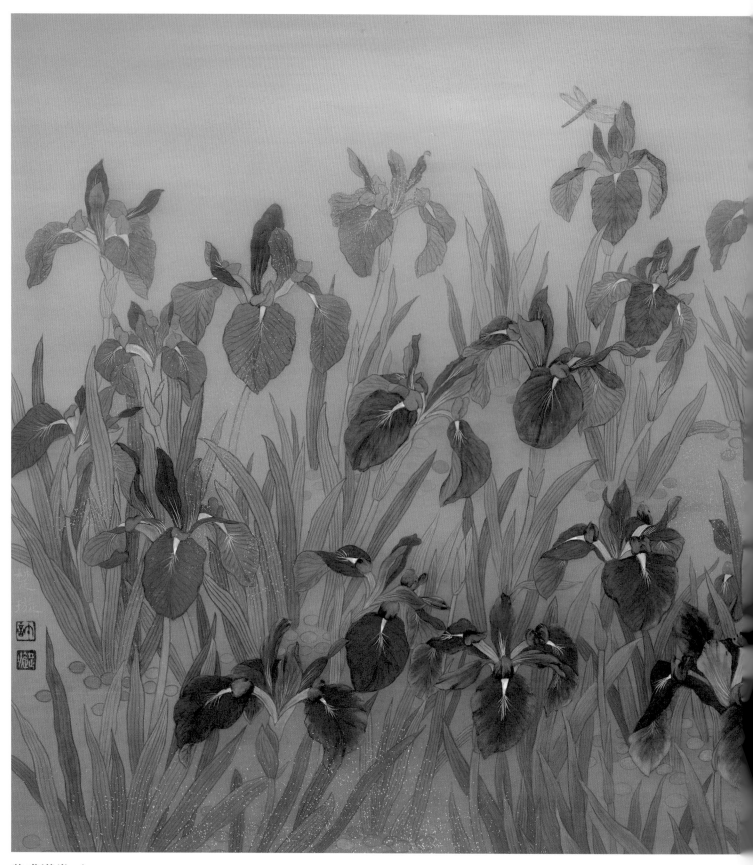

紫鳶滿堂／Purple Iris Flourishing

2022　119×63 cm　膠彩／絹／水干／礦岩／金箔

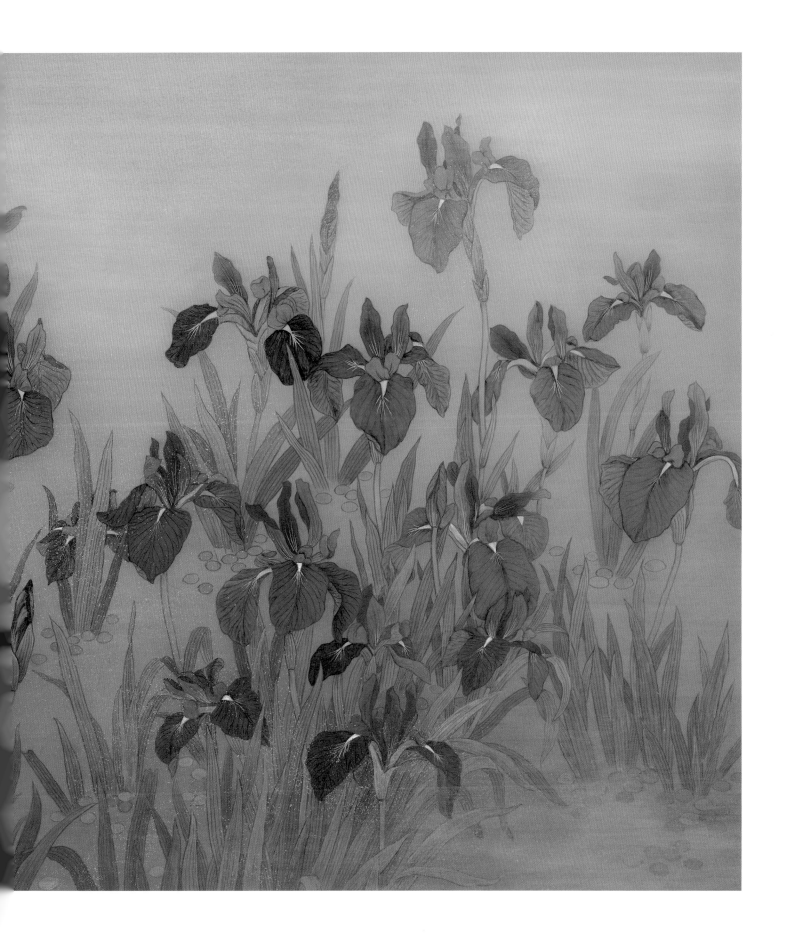

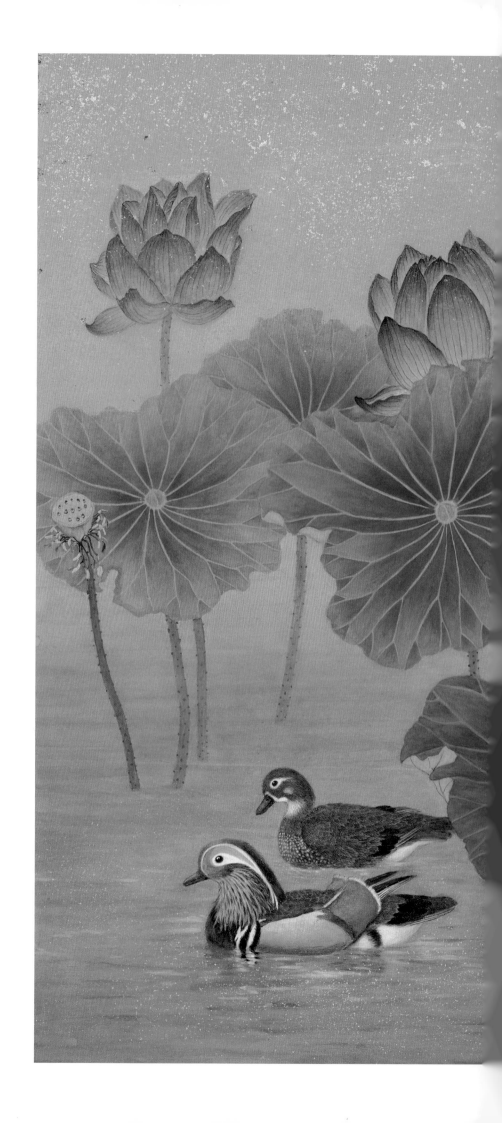

金池塘／Lotus Pond
2022　90×115 cm
膠彩／金箋紙／水干／礦岩／雲母／金箔

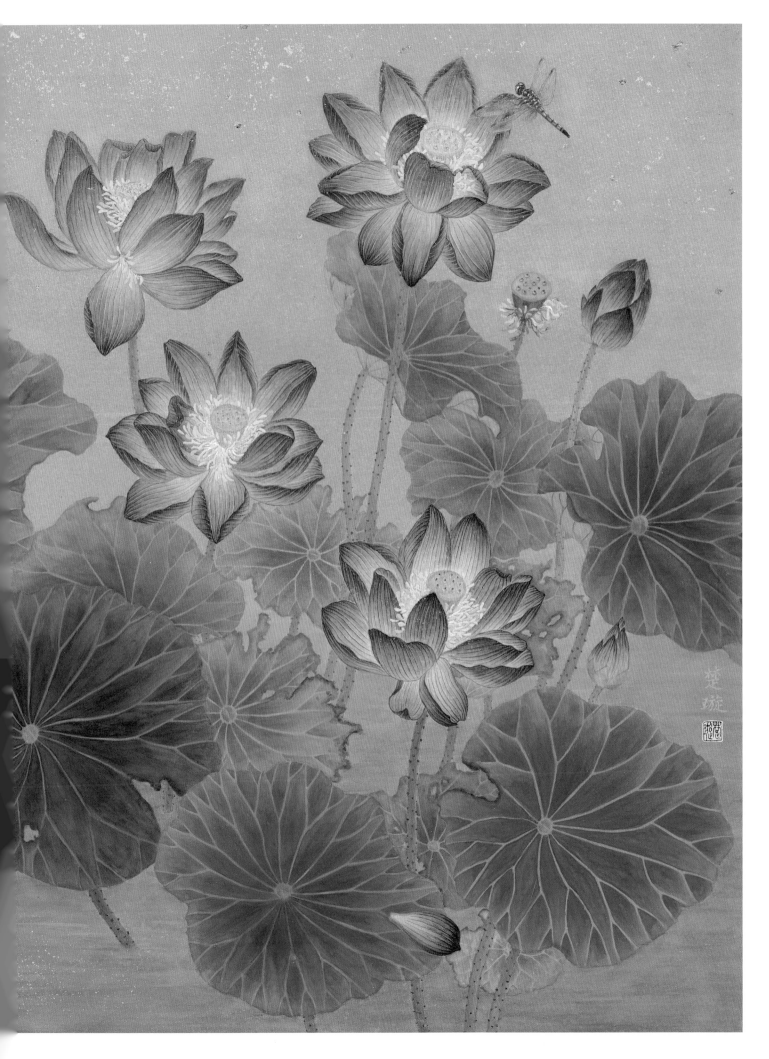

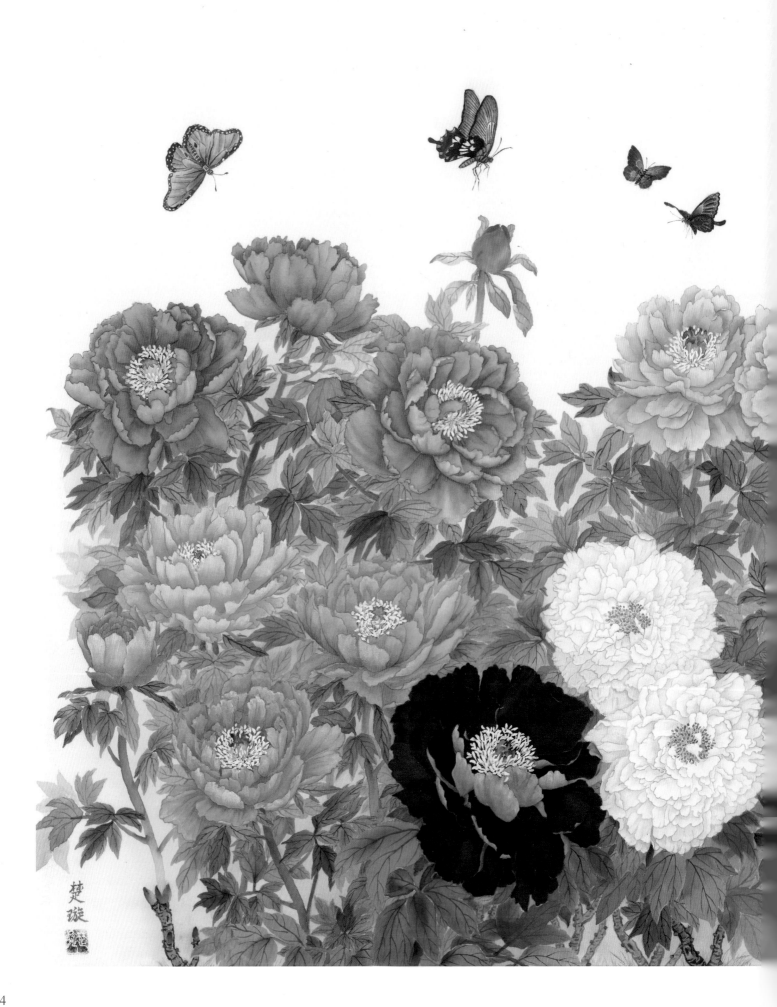

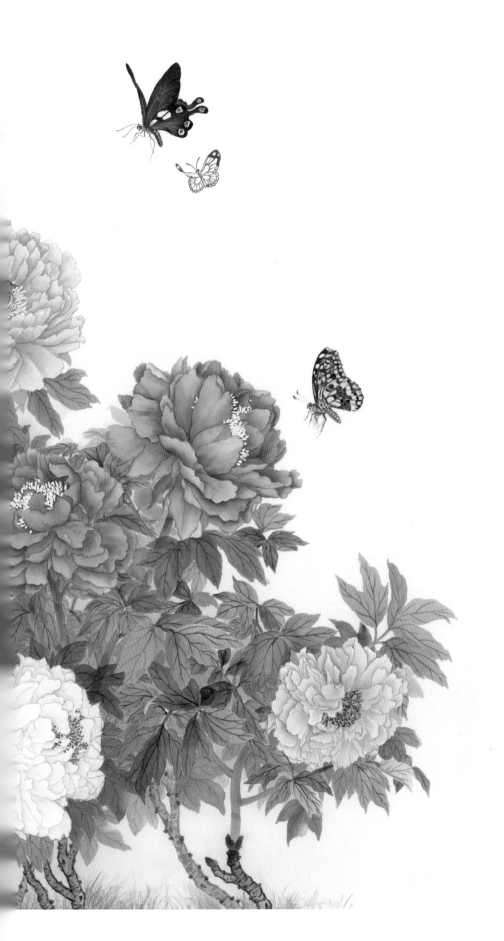

富貴滿堂／ Butterflies with Peony
2022　90×120 cm　膠彩／絹／水干／礦岩

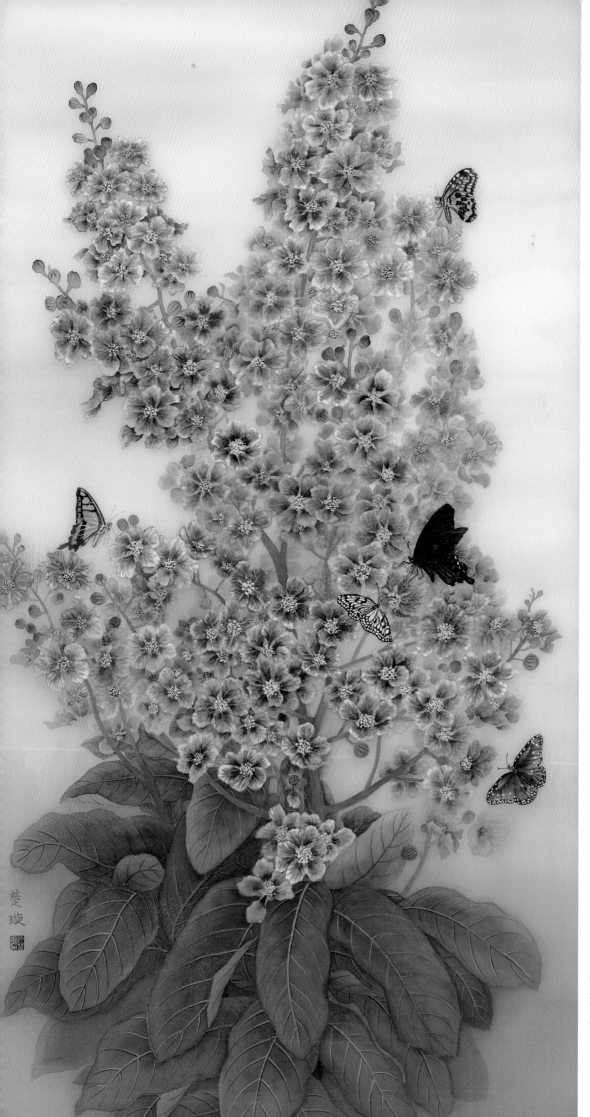

大紫薇
Giant Crape Myrtle
2022　118×63 cm
膠彩／絹／水干／礦岩
（私人收藏）

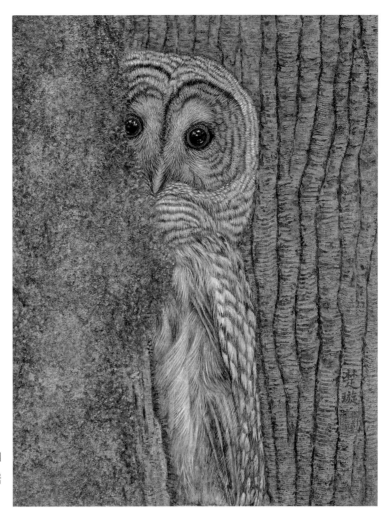

貓頭鷹／Owl
2022　34×26 cm　膠彩／麻紙／水干／礦岩
（私人收藏）

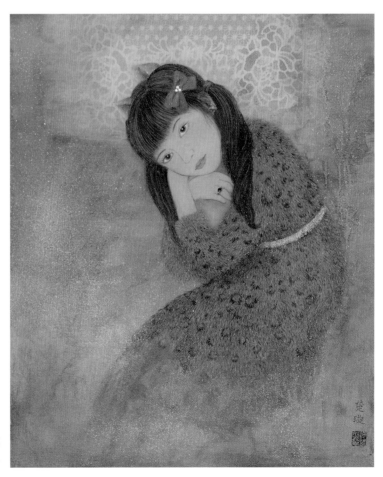

尋夢／Dreaming
2022　50×43 cm　膠彩／絹／水干／礦岩／雲母

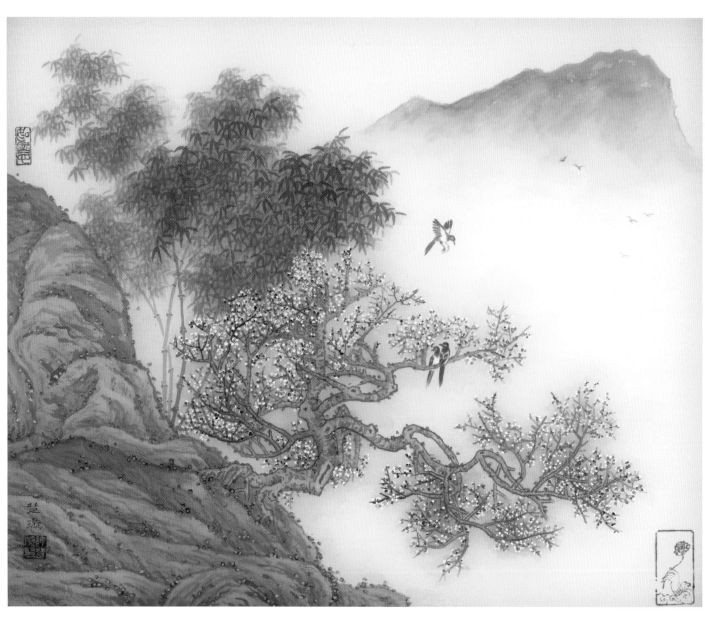

喜上梅梢／Radiant with Joy

2023　37.5×45.5 cm　膠彩／絹／水干／礦岩

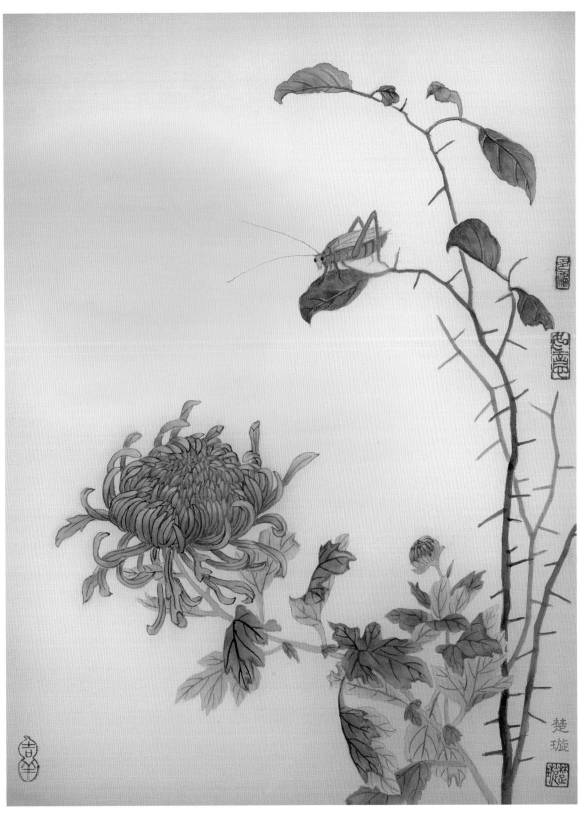

秋意漸濃／ Feeling the Autumn

2023　40.5×30 cm　膠彩／絹／水干／礦岩

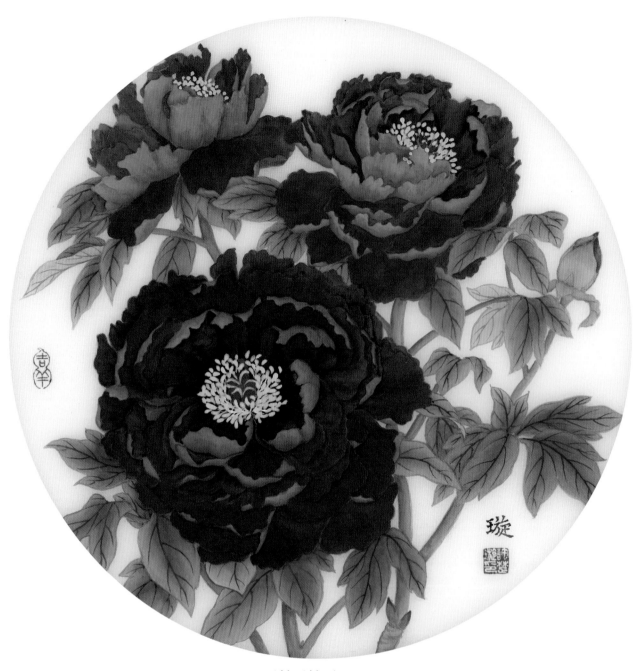

風華正茂／Peony

2023　Ø 37 cm　膠彩／絹／水干／礦岩

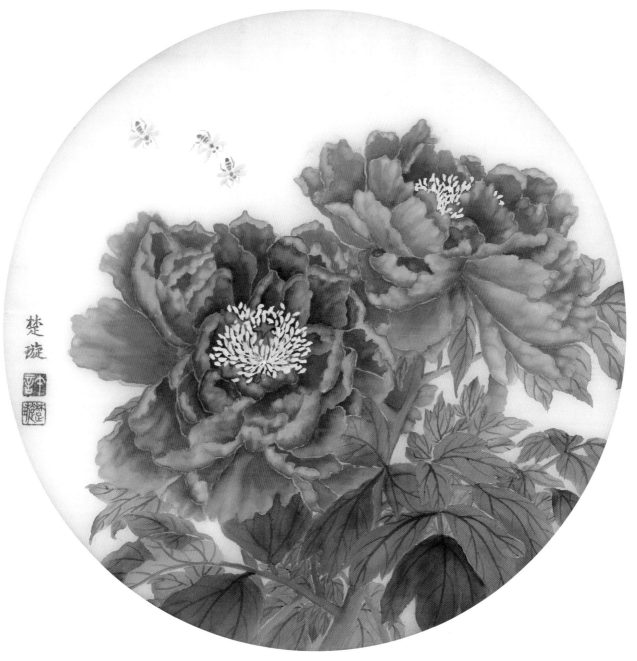

花開富貴／Blooming Rich

2023　Ø 34 cm　膠彩／絹／水干／礦岩

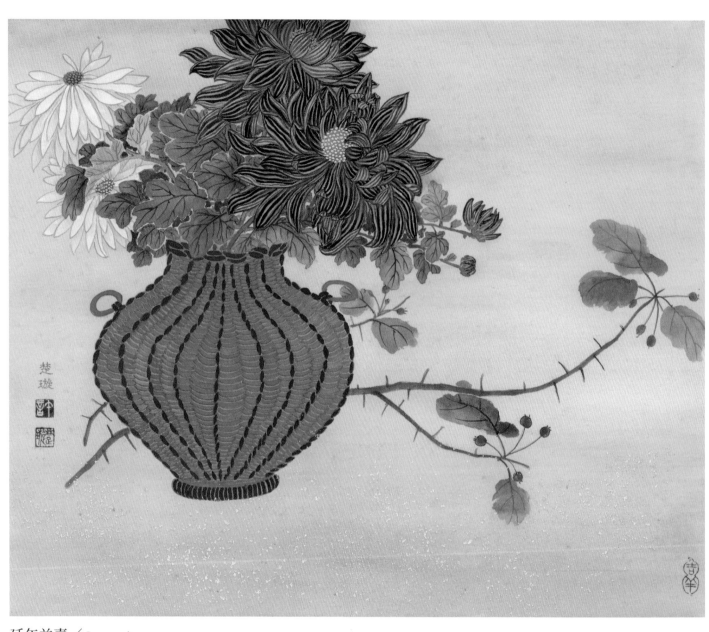

延年益壽／ Longevity
2023　38×45.5 cm　膠彩／紙／水干／礦岩／金箔

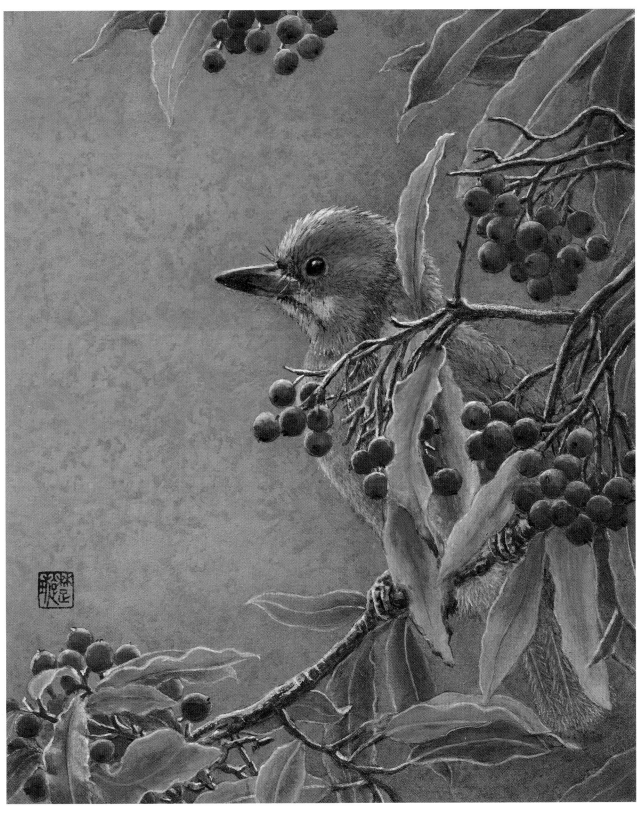

森之精靈／ Colorful Bird and Champion Red
2023　26.5×21.5 cm　膠彩／麻紙／水干／礦岩（私人收藏）

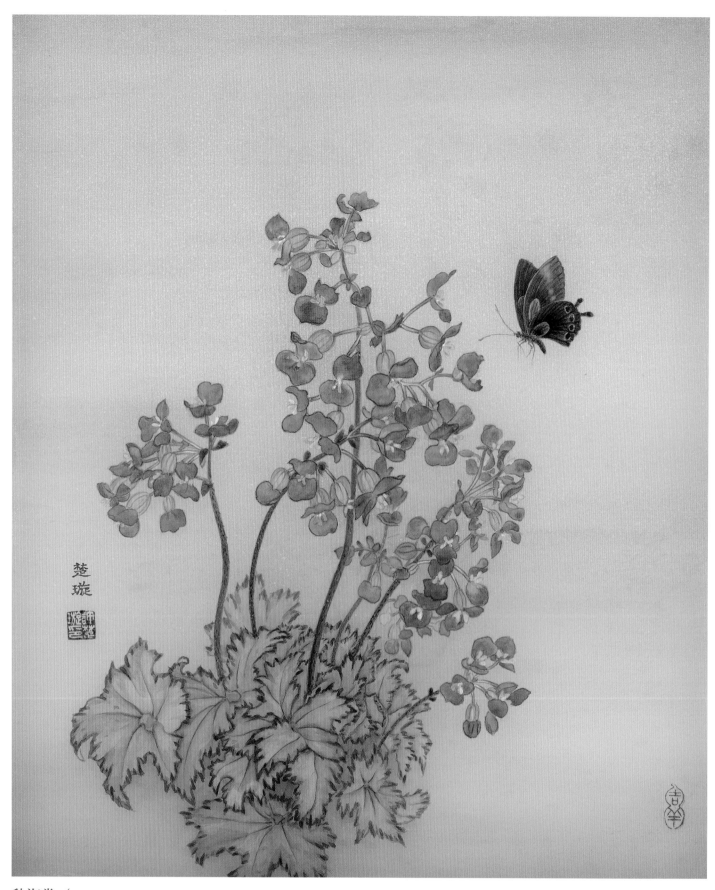

秋海棠／Begonia

2023　44.5×37 cm　膠彩／絹／水干／礦岩

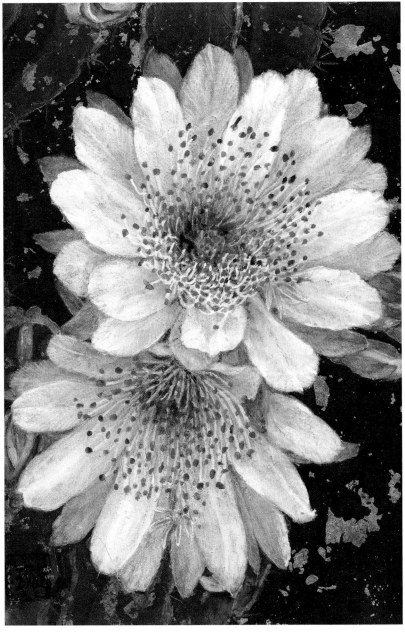

仙人掌的二重唱／Duet of Cactus Flowers
2023　21.5×14 cm　膠彩／麻布／銀箔／水干／礦岩（私人收藏）

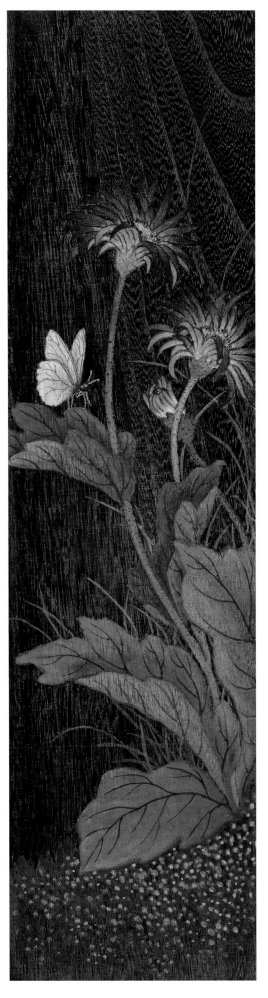

清雅高潔 (太陽花)／Sun Flower
2023　44.5×11.5 cm　膠彩／木板／水干／礦岩（私人收藏）

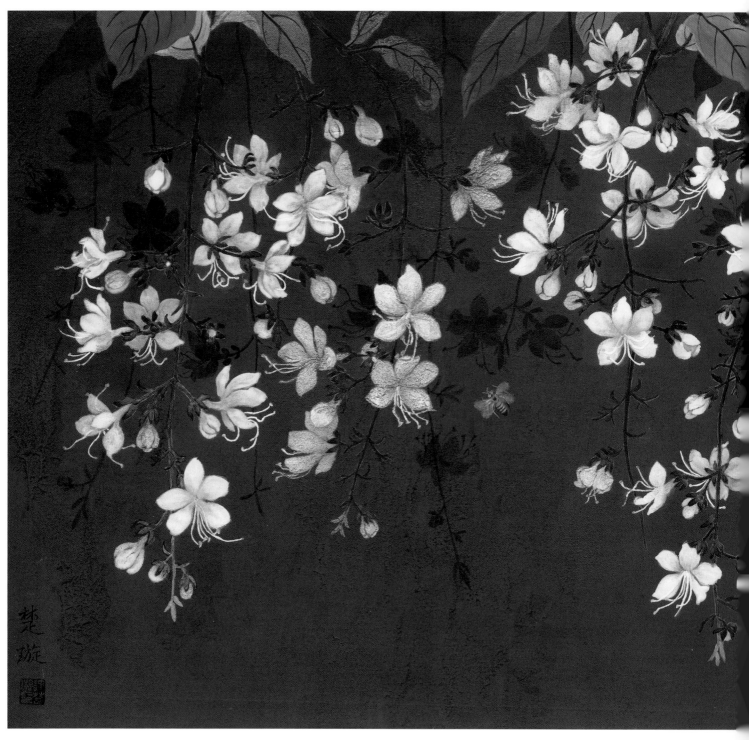

白玉蝶／ Chains of Glory

2023　42×92 cm　膠彩／麻紙／水干／礦岩

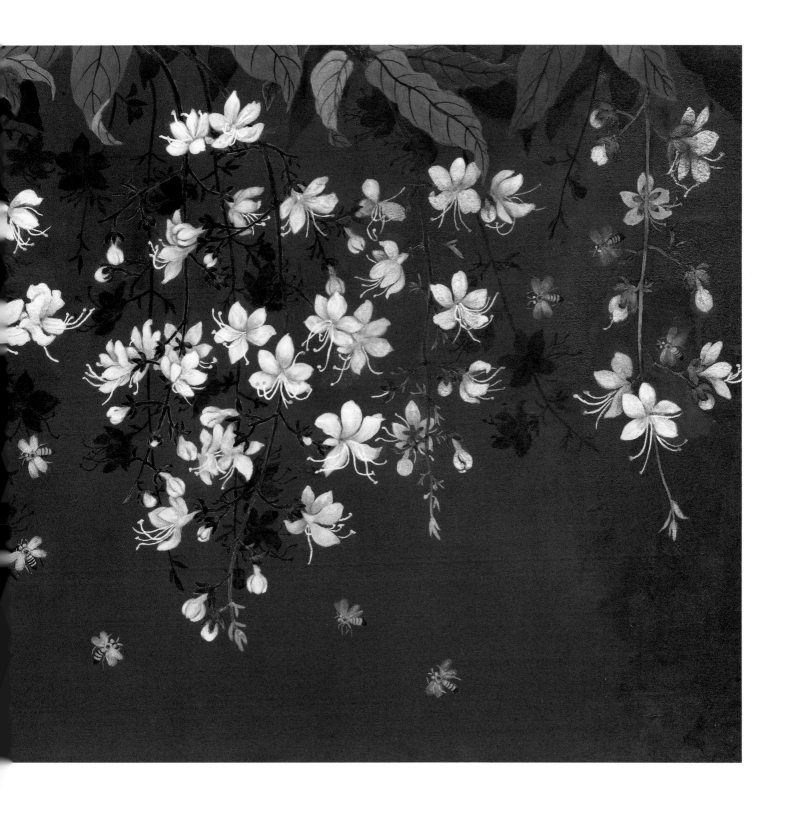

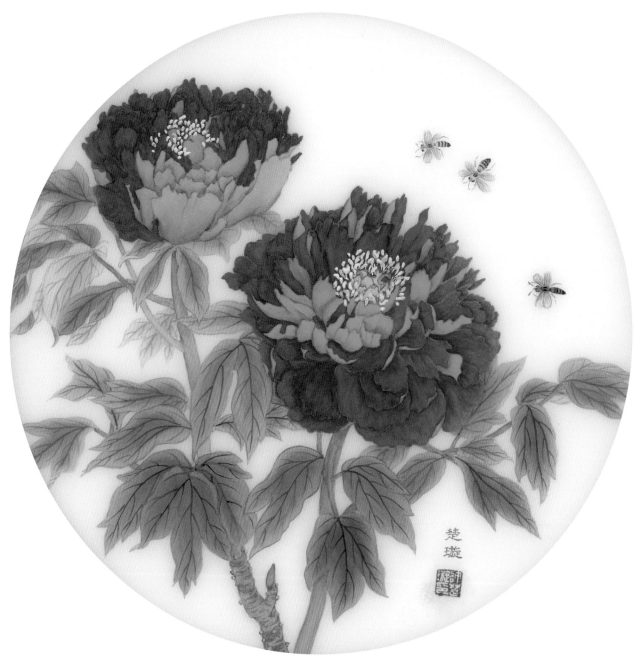

紫韻／ Purple Peonies

2023　∅ 37 cm　膠彩／絹／水干／礦岩

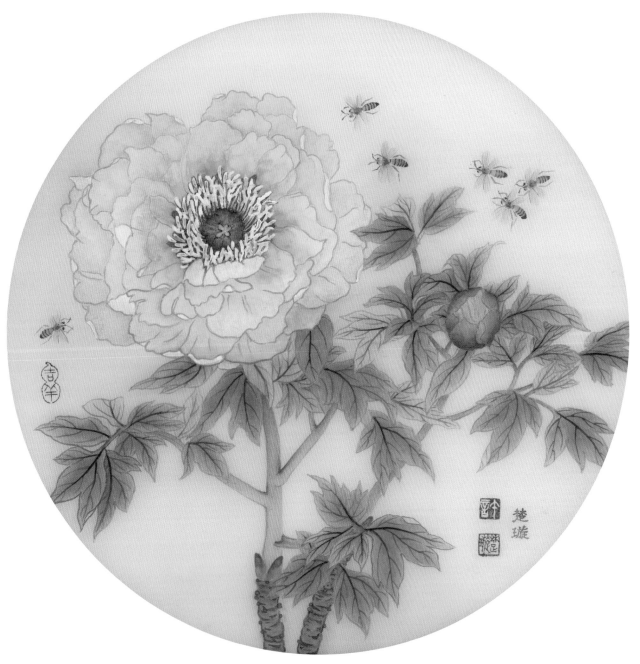

富貴圖／Flourishing

2023　Ø 37 cm　膠彩／絹／水干／礦岩

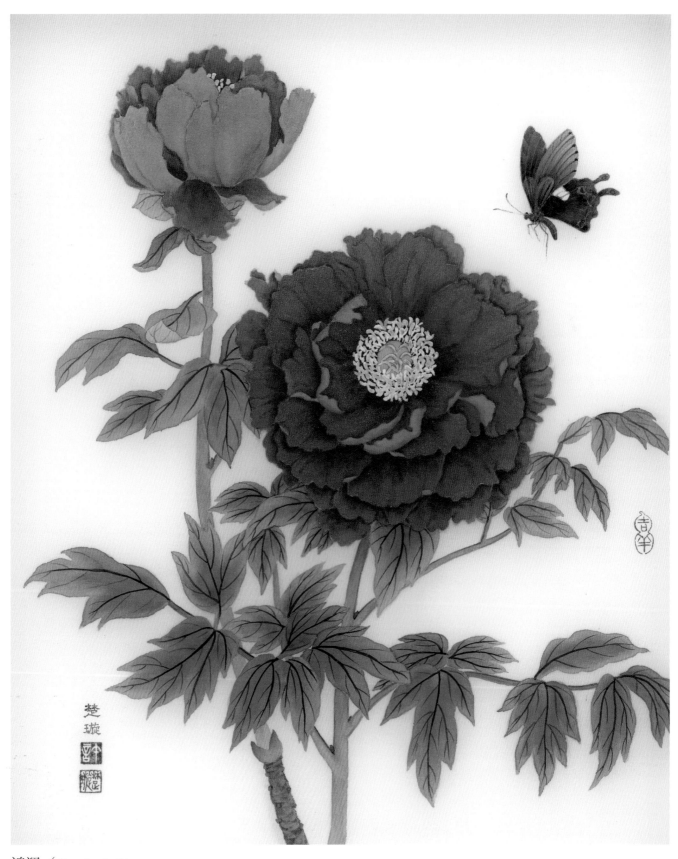

鴻運／ Peonies in Bloom

2023　45.5×37.5 cm　膠彩／絹／水干／礦岩

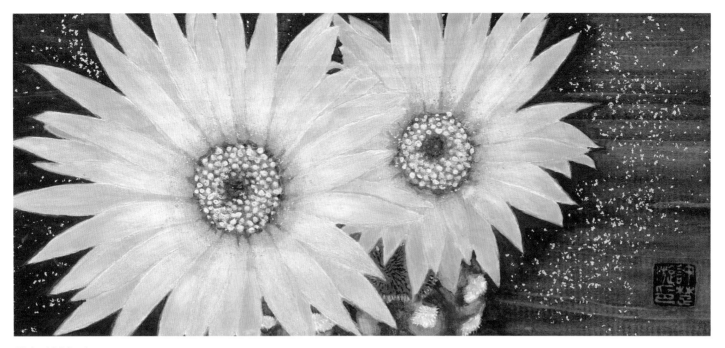

仙侶並蒂／ Cactus as a Couple

2023　12×25 cm　膠彩／木板／水干／礦岩／金箔

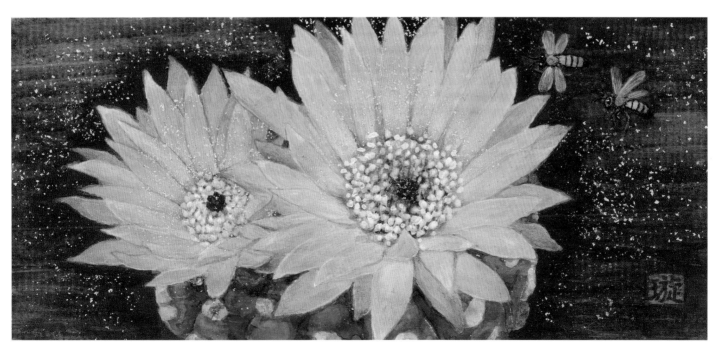

仙人掌花／ Cactus Blossom

2023　11×25 cm　膠彩／木板／水干／礦岩／金箔

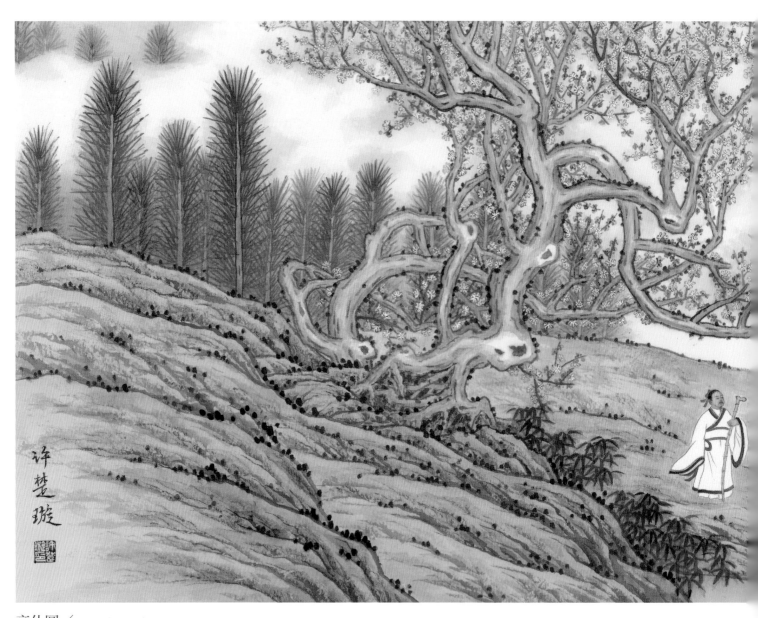

高仕圖／ Hermit Landscape

2023　39×105cm　墨彩／絹

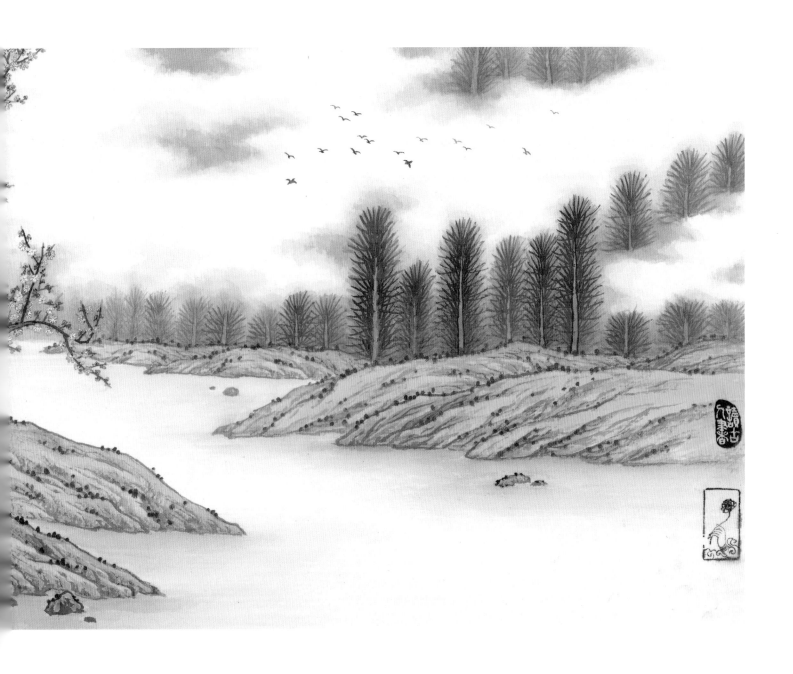

暗香浮動蓮弄蝶／Fragrance Floating
(第十一屆綠水賞入選)

2023　82×114 cm　膠彩／麻紙／水干／礦岩

素有「藤本花卉皇后」美麗的鐵線蓮，它的外表有種毫不吹噓的
美麗，會給人一種想要保護她的衝動如天使般的優雅高潔。
柔軟且挺拔的攀枝，朝著陽光向上，花形大，花朵多，花色艷麗
與許多昆蟲的邂逅讓人感到美麗的小確幸，使人不得不佇足觀賞，
並且發讚美之聲，花語包含對人寬容與原諒，表達歉意。讓我不
由自主的想保留這完美畫面。

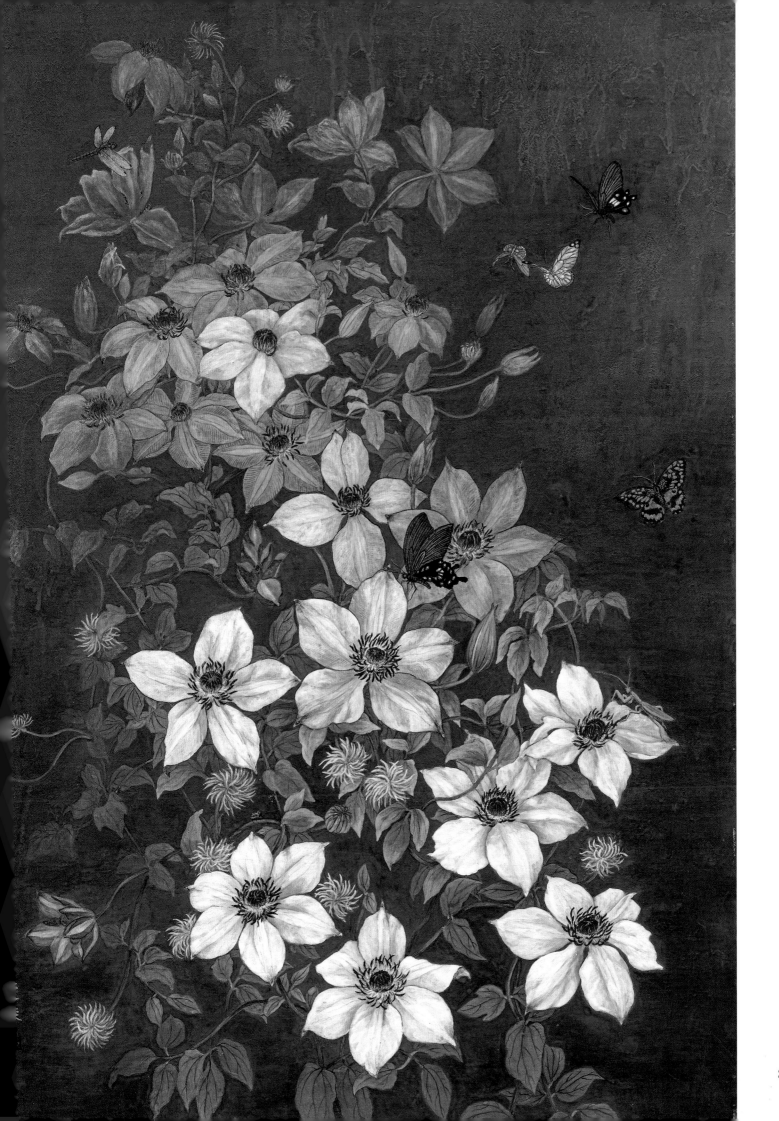

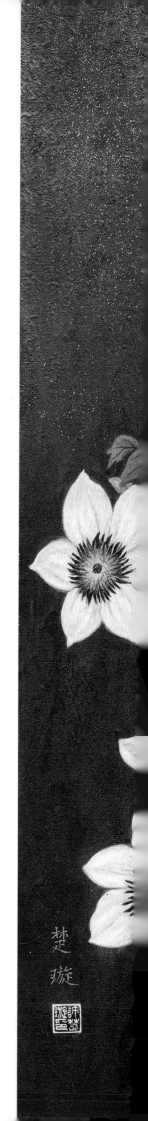

鐵線蓮／ Clematis florida

2023　55×66 cm　膠彩
麻紙／水干／礦岩／雲母

鐵線蓮是帶來幸福的花朵,我喜愛它自由的表達,自我的延伸,
踏實的付出,婀娜多姿,展現出剛強且柔的姿態,不受侷限的表
達美感。給人帶來溫暖、歡愉及放鬆的感覺。

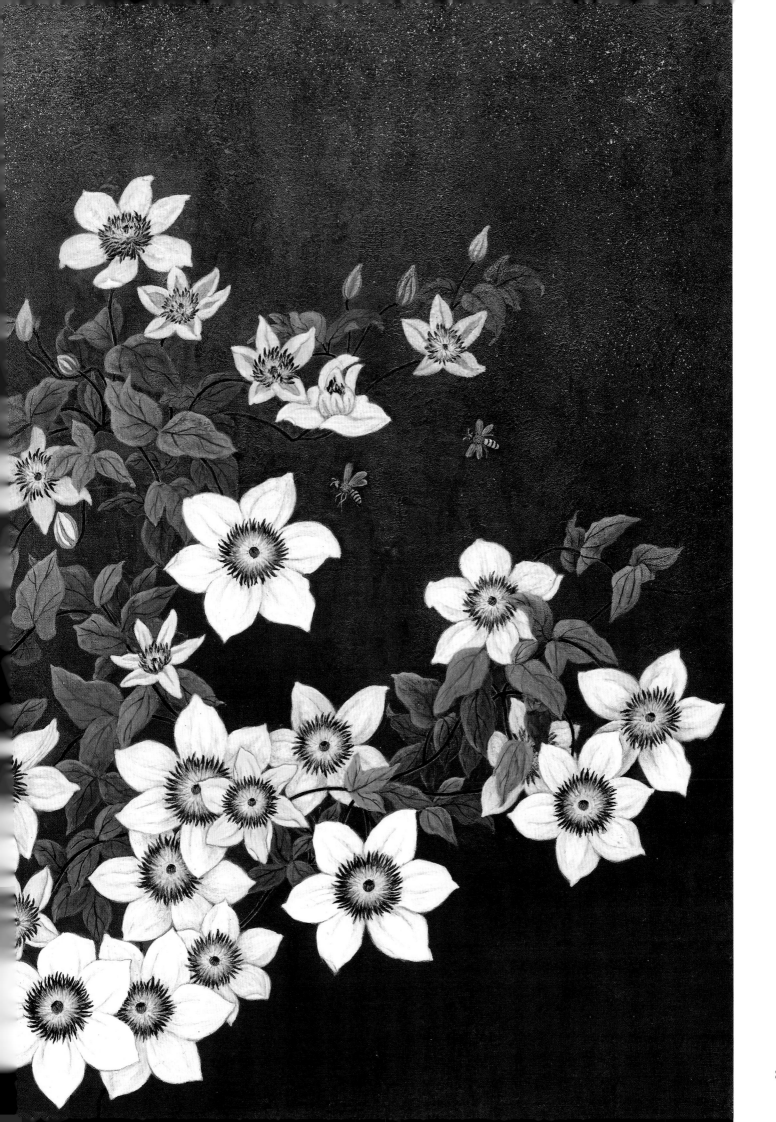

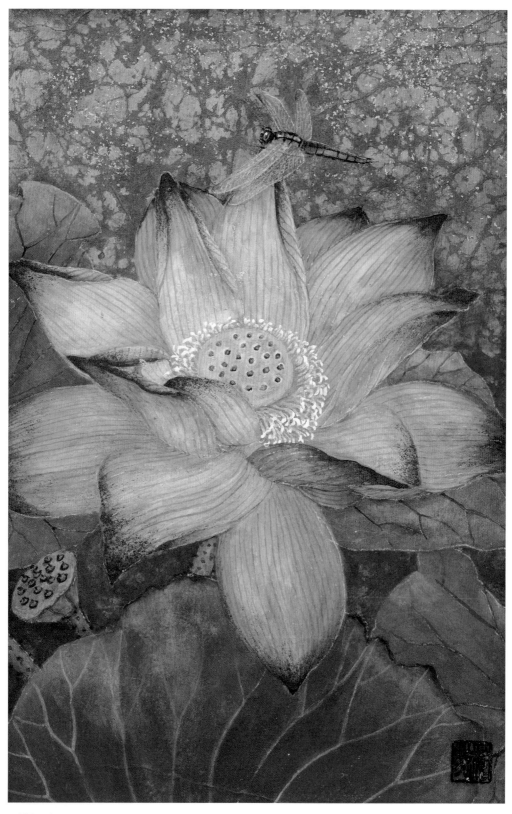

夏荷／Summer Lotus

2023　29×19 cm　膠彩／紙／水干／礦岩／金箔

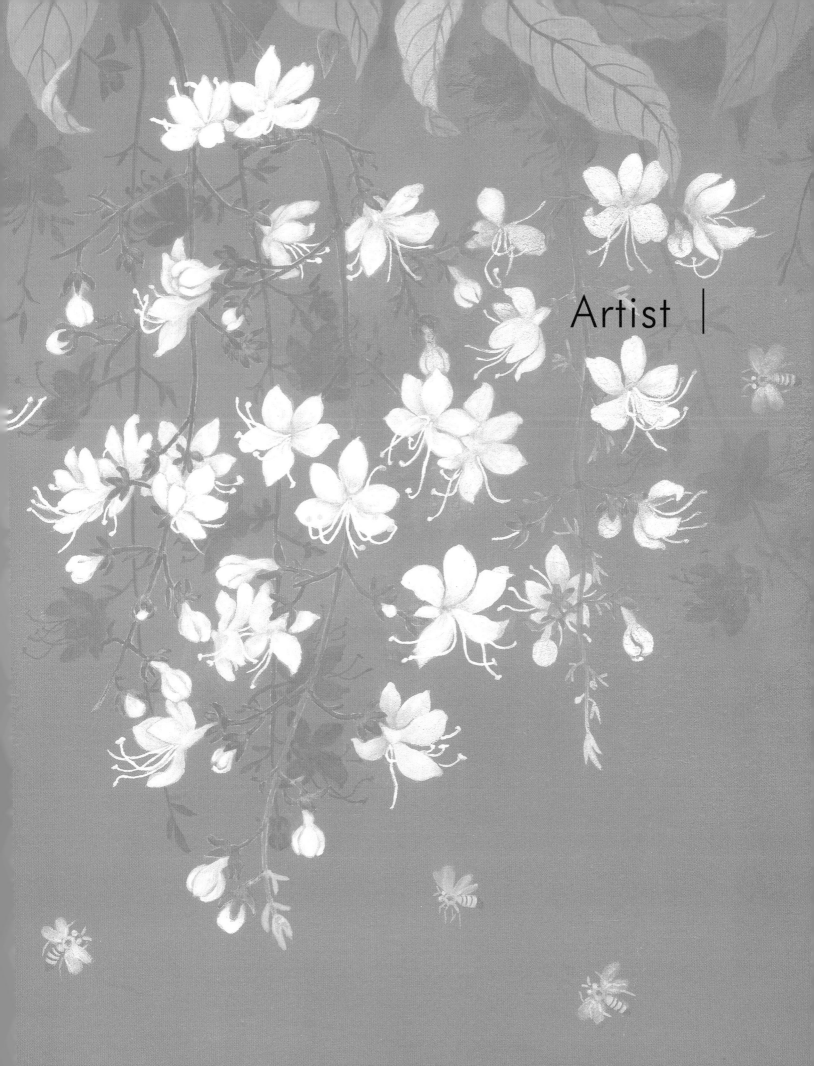

Artist |

學歷｜
國立台灣藝術大學國畫組畢業，國立師範大學美術系畢業，美術研究所結業。
專長：水墨、寫意花鳥、工筆花鳥、山水畫、人物畫、水彩、膠彩、設計、工藝、壓克力畫、陶瓷彩繪 等。
高中美術教師 31 年，曾獲全國十大傑出教師，教育部頒為優良工藝教師，榮獲扶輪社「弘道獎」。

得獎｜
中日書畫國畫部第 21 回全日書畫展 會頭獎 (古廟鐘聲)
中日書畫國畫部第 22 回全日書畫展 眾議院獎 (山水)
日本文化振興會美展入選
亞細亞日本公募類展入選
全日展藝術賞 (校園寫生)
1981 年 北縣美展推廣梅花運動國畫競賽 社會組第一名 (喜上梅梢)
1987 全省公教美展優選 (藕花香氣過畫來)
第 81 屆 台陽美展入選 (小手掌握無限)
第 9 屆 全國綠水賞 黃鷗波賞 (寧靜 - 凝鏡)
第 10 屆 全國綠水賞 膠彩入選 (海螺之夢)
第 11 屆 全國綠水賞 膠彩入選 (暗香浮動蓮弄蝶)
中部美展入選 (浮光幻影人生路)
苗栗美展優選 (喜柿連連)

展覽｜
作品曾應邀赴美國紐約及洛杉磯參展，華盛頓國會參展，海峽兩岸交流展，義大利歐華文化藝術國際交流書畫名家精英邀請展及國內外多次邀請展，國軍文藝中心個展、中正紀念堂個展、師大藝廊展、新店區公所個展、耕莘醫院個展、土地銀行總行個展、台北世貿一館 及 三館藝博會個展、文化大學推廣教育部大夏藝廊個展。
作品曾選入台灣當代畫家名鑑，首屆海峽兩岸當代女畫家作品集、湖南工筆畫冊、海峽兩岸工筆畫集、新北市美術家大展集、中華民國工筆畫家集、台北市西畫女畫家集、台灣膠彩畫集、綠水畫集、苗栗美展集、中部美展畫集等。

經歷｜
曾任恆毅高中美術教師、工藝教師、新店圖書館美術教師、新店社福館講師、新店中央里國畫教師、荔園畫室國畫教師、現為專業畫家。
邑盧書畫會顧問
中華民國工筆畫家 理事
台北市西畫女畫家會員
師緣畫會會員
台灣膠彩會員
綠水畫會會員
大風馨傳書畫會會員

出版｜
荔園畫集
許氏三代畫集
天落雲錦 (許楚璇創作集)
丹青不老 許楚璇創作集

世貿一館個展

賞　状

許楚璇

あなたの作品は曽東書道会
主催の第二十四回全日本書道展
覧会において優秀なる成績を
おさめられたのでその栄誉をたえ
茲に賞します

昭和五十五年　八月二十五日

会頭　近藤信男

賞　状

許楚璇

あなたの作品は曽東書道会
主催の第二十三回全日本書道展
覧会において優秀なる成績を
おさめられたのでその栄誉をたえ
茲に賞します

昭和五十六年　八月三十日

衆議院議員　佐藤観樹

全日展芸術賞

賞状

許　楚璇

公募第三十四回全日展に出品
されたあなたの作品は慎重
な審査の結果優秀と認め
られました　栄光を讃え
これを賞します

二〇〇六年十一月十九日

公募展
団体　全日展書法會

理事長　遠藤竹泉

臺北縣政府獎狀

許楚璇愼敬中學參加本縣
響應推廣梅花運動劇畫競
賽成績優良經評列爲
社會組第一名　殊堪嘉許特
頒給獎狀用資勗勉

縣長　邵恩新

中華民國　七十年　四月　日

臺灣省政府獎狀

許楚璇　女士參加臺灣省
七十六年公教人員書
畫展覽
　國畫專業人員　組
作品　稿花香氣過畫來　一件
經評列爲　優
遴　特給
獎狀以資鼓勵

中華民國　年　月　日

主席

當選證書

許楚璇先生獻身
教育服務績優當
選本會第六屆傑
出教師特頒弘道
獎用示表彰

中華民國私立教育事業協會

理事長

傑出美術教師及績優工藝教師獎

全日展藝術賞

國軍文化中心個展恩師金勤伯老師蒞臨

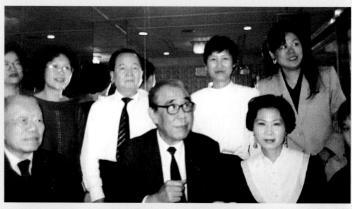

前排左一金勤伯老師中為孫雲生老師

土地銀行總行個展

歐豪年老師蒞臨土銀個展合影

個展時與歐豪年老師及三弟許志義教授合影

個展時於 8 聯屏及長手捲前留影

與張克齊老師設於中正紀念堂

羅芳老師 (右 2) 與楊須美老師 (左 1)

梁秀中院長(中)、梁丹貝老師(左2)　　　　　　綠水賞授獎照

梁秀中院長(中)、梁丹貝老師(左3)

第9屆全國膠彩綠水賞獲黃歐波賞

義大利展作品

義大利行前展於蕙風堂

丹青不老

許楚璇 創作選輯

出 版 者	許楚璇
作 者	許楚璇
住 址	23101 新北市新店區中央新村 4 街 81 號 6F
電 話	0911-371452
印 刷	興台彩色印刷股份有限公司
電 話	04-22871181
出 版 日 期	2023 年 8 月
定 價	新台幣 1200 元
I S B N	978-626-01-1652-1 (平裝)

國家圖書館出版品預行編目 (CIP) 資料

丹青不老：許楚璇創作選輯 / 許楚璇作 . --
新北市：許楚璇, 2023.08
96 面；29.7×23 公分
ISBN 978-626-01-1652-1(平裝)

1.CST: 膠彩畫 2.CST: 畫冊

945.6 112013759

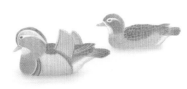